装饰与游戏

解读日本美术

[日]辻惟雄 著　蔡敦达　邬利明 译

生活·讀書·新知三联书店

Simplified Chinese Copyright © 2023 by SDX Joint Publishing Company.
All Rights Reserved.
本作品简体中文版权由生活·读书·新知三联书店所有。
未经许可，不得翻印。

图书在版编目（CIP）数据

装饰与游戏：解读日本美术/（日）辻惟雄著；蔡敦达，邬利明译．—北京：生活·读书·新知三联书店，2023.10
（三联精选）
ISBN 978-7-108-07483-6

Ⅰ．①装…　Ⅱ．①辻…②蔡…③邬…　Ⅲ．①美术史－研究－日本　Ⅳ．① J131.309

中国版本图书馆 CIP 数据核字（2022）第 147163 号

NIHON BIJUTSU NO MIKATA
by Nobuo Tsuji
© 1992 by Nobuo Tsuji
Originally published in 1992 by Iwanami Shoten, Publishers, Tokyo.
This simplified Chinese edition published 2023
by SDX Joint Publishing Co., Ltd., Beijing
by arrangement with Iwanami Shoten, Publishers, Tokyo

责任编辑	丁立松　赵庆丰
装帧设计	鲁明静
责任校对	陈　明
责任印制	宋　家
出版发行	生活·讀書·新知 三联书店
	（北京市东城区美术馆东街22号 100010）
网　　址	www.sdxjpc.com
图　　字	01-2018-9102
经　　销	新华书店
制　　作	北京金舵手世纪图文设计有限公司
印　　刷	天津图文方嘉印刷有限公司
版　　次	2023年10月北京第1版
	2023年10月北京第1次印刷
开　　本	850毫米×1092毫米 1/32 印张6
字　　数	112千字　图102幅
印　　数	0,001-5,000 册
定　　价	49.00 元

（印装查询：01064002715；邮购查询：01084010542）

目录
Contents

序 言 1

都柏林感言 1
模仿外来美术 2
关于本书的章节安排 4

1 何谓日本美术 1

迄今为止的日本美术论 1
切斯诺的日本美术评论 2
冈仓天心、芬诺洛萨的日本美术论 4
矢代幸雄的《日本美术的特质》 7
第二次世界大战后的日本美术论 12

2 美丽的自然 16

自然与美术 16
"物哀"的情感 18
比较中国画描写的自然 22
西湖的体验 24
"风趣"之心——与自然的交欢 30

3 "装饰"的喜悦 36

"装饰"——作为生命的表现 36
绳纹人的"装饰" 38
植入中国元素的"装饰" 39
正仓院的珍宝 40
平安贵族的风雅 43
料纸装饰与莳绘 45
唐物的重新输入 50
会所与客厅装饰 51
"装饰"的黄金时代 56
植物纹的生命力 58
异国趣味的设计 60
战斗的风雅 63

江户时代的"装饰" 65

日本装饰美术的特色 67

4 "无装饰"的审美意识 73

"装饰"谱系文化和反"装饰"谱系文化 73

无装饰的居所——草庵风格茶室寻根 74

余白的绘画、余白的庭园 82

不留余白的画面 89

5 游戏心 95

从雪村画看"游戏" 95

八大山人与若冲 98

绳纹土器与埴轮 102

天平的笑脸 103

平安美术与游戏——优雅 107

平安美术与游戏——"乌浒" 108

性的微笑（幽默） 112

水墨画——墨戏的世界 114

中世大和绘的游戏性 117

桃山——"奇异"的游戏心 123

宗达——天上的游戏　125

江户美术的游戏世界　130

两种雅趣——比拟（模仿）与戏法　131

明治以后——期待于漫画　137

6　神圣的风格、绳纹式风格　141

佛像所表现的日本式感情　141

怜爱的童形佛　142

人物像的表现手法　146

圣性与幽默　150

写实主义的问题　151

绳纹式风格　157

结　语　163

参考文献　167

索　引　173

日本历史年表　181

序　言

都柏林感言

1978年夏天，我入住爱尔兰都柏林的一家酒店，在电梯里遇到一位貌似美国人的中年男子，还有一位年纪与他相仿的绅士，可能是当地的陪同。他们进行了如下这段对话。

"您感觉我们这个国家怎么样？您是否会喜欢上这个国家？"

"嗯，是的。一个非常美丽的国家。"

"很高兴听到您这么说，谁都希望自己的国家会受到客人们的喜欢。"

这位爱尔兰人的坦率令我感到一种亲近感。全世界的人，无论哪个国家的人，心里几乎都想知道外国客人对自己国家的印象或评价。但是，比起自以为身处世界中心，并以世界文明的旗手自居的民族，那些居住在远离世界中心，常常介意自己身份认同的岛国民族，这种心情尤其强烈。爱尔兰人或许也有同样的感受吧，而日本人的心情则一定如此。尽管现今日本有着领先世界的科技，还是个所谓的经济大国，但……

本书副书名为"解读日本美术",恰恰证明我便是这种情结的典型代表。我想以美术为素材尝试"自圆其说",描绘出一幅日本美术的画像。但画像是否体现模特的真实原型,我不太有把握。需要警惕的是,不经意的自恋或自矜,会不自觉地将原型理想化,从而深陷美化的泥潭。

模仿外来美术

日本所拥有的美丽自然,是造物主的恩赐,而非日本人自身的创造。然而,我在本书中所涉及的日本美术传统,则是我们日本人创造的,尽管美丽的自然对其特性的形成产生过重要的影响。

但问题是,日本美术究竟在多大程度上称得上是独创的美术?绳纹时代自当别论,日本美术是以中国美术的风格和技法为规范,通过学习发展而来的,是所谓的"边境美术"。因为,就过往的日本人而言,中国等于世界的中心。劳伦斯·宾雍[1]曾这样说过:"我们(英国人)重视意大利和希腊,而日本人将期待的目光投向了中国。"(宾雍著《远东的绘画》,1908)明治维新以后,日本的这种目光转向了西洋。然而,实事求是地说,日本近代美术学习西欧的方法,实际上仍停留在长期吸收中国美术而形成的方法论上,只是对象不同而已。

日本美术接受来自中国的恩惠无法估量,若要说中国从日

序　言

本美术中学到了什么，那几乎一无所有。

我的好友户田祯祐是中国绘画史专家，同时也精通日本绘画史，他最近这样说道："日本美术史专家在开口说'日本式'这词之前，先数到10的话，那日本美术史研究就会提前进步10年。"（户田，1991）户田的评论虽说辛辣刻薄，但值得倾听。

大凡去过中国旅行的人都会有种"意外的发现"，会发现不光是美术，就连我们一直深信不疑的种种所谓日本独特的生活习俗，也实实在在地存在于大海彼岸的中国。

在所有的文化领域，日本人几乎都得益于对外来文化的模仿。尽管日本人自己也鄙视其为猴学人样，进行自我批评，但习以为常的事情，要想改变谈何容易。日本人的自尊心因此也大受伤害，于是，走向极端，滥用一些未经事实检验的所谓"日本独特""纯日本"等，在外人看来或许只是一种滑稽可笑的自以为是罢了。

对此，日本人需要反省。让我们换个角度去思考文化的"模仿"，文化的"模仿"果真应该受到蔑视的吗？在多田道太郎《举止的日本文化》关于"模仿"的章节中，有一段话发人深省，他认为模仿在地球上所有的文化中都不可或缺，"更有将模仿视为文化重要概念之一加以尊重的国家，这就是中国"。多田的这段话引自日本中国文学研究家吉川幸次郎的观点（多田，1972）。事实上，以美术为例来看，中国美术发挥其独创性的时代大约截至宋代，此后基本上是学习和继承先人的遗产，换

言之就是模仿。在中国美术中，唐代美术最为壮丽辉煌，独一无二的创造性和普遍性相辅相成，然其魅力之源泉仍来自于吸收和汇聚印度、波斯美术后形成的国际化特征。唐代美术绝非"纯粹的中国式"。

中国本来就不存在尊重"独创"的理念，所谓"独创"无非是在西方文艺复兴后，造物主（神）消失离去的情况下，人们在寻找人间天才时出现的特殊概念。多田也言及了这层意思。达·芬奇、米开朗基罗这样的"天才"所创造的伟大的人文艺术，无疑在人类文化史上无与伦比，假若仅仅以这种天才的独创性当作衡量"美术"普遍价值的基准的话，那日本美术将失去其大半的魅力。

关于本书的章节安排

下面，我把日本美术的方方面面分成六章展示给大家。第1章是序章，描述日本美术论的梗概。对于不太熟悉日本美术史的读者来说，这章或许会有突如其来或难以阅读下去的感觉，若是遇此类情况，不妨跳过去或者回头再来阅读。第2章写日本的自然与美术之间的关系。第3章写日本美术中最具特色的"装饰"，即装饰性的问题。第5章写"游戏"，其重要性不亚于"装饰"，即表达方面的游戏性问题。这两章是本书的核心，我将作为通史来撰写。在夹于这两章中间的第4章，将

论述相对"装饰"美术而言的"无装饰"美术的问题。而在最后的第6章，将列举相关话题探讨与"游戏"相对的"认真"问题。

注　释

〔1〕劳伦斯·宾雍（Laurence Binyon，1869—1943），英国诗人、剧作家、著名的东方文化研究学者，曾任大英博物馆东方绘画馆馆长。——译者注（下文如若没有特别说明，均为译者注）

1 何谓日本美术

迄今为止的日本美术论

现今的日本人对"美术"一词已是老少皆知,以为自古就有。其实这个词也像其他许多"文明术语"一样,是明治时代后才从西方引进到日本的。"美术"只不过是从 fine art(英语)、beaux-arts(法语)、schönen Künste(德语)翻译而来的译词。但在古代中国就有近似"美术"的概念,唐宋画论中所言的绘画观是为此意。在其画论中间有对日本绘画的评论,载于12世纪北宋末期的画论书《宣和画谱》中,就宋徽宗收藏品中大和(倭)屏风有段点评,文字虽短,却一针见血地指出了日本美术的装饰主义本质。

> 日本国,古倭奴国也,自以近日所出,故改之。有画不知姓名,传写其国风物山水小景,设色甚重,多用金碧(指金银、群青、绿青、朱等颜料)。考其真,未必有此。第欲彩绘粲然,以取观美也,然因以见殊方异域、人物风俗,又蛮陬夷貊,非礼义之地,而能留意绘事,

亦可尚也。

当时，金银屏风和扇子以及莳绘之类被当成日本特产出口至中国，并受到中国人的珍爱。宋徽宗的收藏品中日本绘画无非就是这类作品。这些作品受到如此评价，固然出自中华思想，但同时在中国文人的眼里，轻蔑装饰美术，认为其只是匠人活，这种观念根深蒂固，点评恰好反映了这一观念。

切斯诺的日本美术评论

而19世纪，当西方人刚接触日本装饰美术时，他们的反应似乎更多的是好感。或许是因为当时的欧洲美术正陷入僵局，而日本装饰美术有助于他们走出困境，所以大受欢迎。大岛清次详细介绍过的法国人厄内斯特·切斯诺[1]的日本美术评论可谓典型（大岛，1980）。

1867年，世界博览会在巴黎召开，昔时日本首次展出绘画和工艺品等，并引发巨大轰动。当时崭露头角的美术评论新秀切斯诺似乎对日本美术早有关注，他在评论整个世博会的著书中，着重对日本美术做了介绍，对日本美术被混同于中国美术这点提出异议，强调两者具有本质上的差异。他对《北斋漫画》所凸显的"具备生动活力和明快线条"的日本素描以及"带有诙谐和讥讽的漫画"给予了高度赞扬，日本绘画在描绘人物

和动植物的形态时准确地抓住其特性，凸显出其活力和情感，切斯诺把这种夸张的手法称之为强调（法语 accentuation），并归纳为日本美术的特质之一。切斯诺还关注装饰美术所表现出的"幻想和奇想"，从其摆脱对称美束缚的创意和富于变化的自由自在中找到了莫大的价值。"熟悉自然，探求规律，勇于变化，使之遵循艺术性表现的必要性，这便是创意和创造力"，切斯诺对此给出了极高的评价。

正如大岛所指出的，"我始终不知道早在1868年，就有如此敏锐洞察力和丰富内容的日本美术论的先例，其体系完整、理论扎实，堪称文明论"，实质上就是充满启示的日本美术特质论。然而，切斯诺自己也注意到了，他的日本美术观的对象仅限于江户时代后期的大众美术。难怪他自己也曾这样说道：

> 我之所以只言及装饰美术是理所当然的，因为不论我怎么说，日本艺术家们的作品都无法与成就西方美术辉煌的名家名作相提并论。不过，若在大众层面，仅视美术为获取快感的目的的话，他们确实远比我们要强。

这一点评与前面列举的《宣和画谱》的评论异曲同工，令人深思。

冈仓天心、芬诺洛萨的日本美术论

追溯日本美术的历史，可以找到通史性质书籍的出现时期，其中有法国人路易斯·贡斯[2]的《日本美术》(*L'art japonais*, 1883)，还有日本海军省教习英国医生威廉·安德森[3]的《日本的绘画艺术》(*The Pictorial Arts of Japan*, 1886)。这两位著书时有日本人当助手从旁协助，前者是林忠正[4]，后者是末松谦澄[5]。正如芬诺洛萨[6]当时所评论的，贡斯的著书偏重江户时代的美术，而安德森虽说专业上记述得十分详尽，但他基于西方现实主义的价值标准，一方面将尾形光琳贬低为"最粗劣的因循守旧者"，另一方面又去抬举圆山应举和葛饰北斋，显示出他作为一名科学家的局限性。

受到外国人编纂日本美术史的刺激，在日本人当中出现了必须编写自己国家美术史的呼声，其中具代表性的是高山樗牛[7]于1895年（明治二十八年）在《太阳》杂志上发表的《斗胆敦促编纂日本美术史》。而冈仓天心[8]于五年前的1890年在东京美术学校讲授日本美术史，开日本人研究日本美术史之先河。当时天心29岁，在开讲伊始，他说道："研究日本美术之要谛，岂止记述过去，理应构筑创作未来之根基。"这种观点阐明了自己国家的美术传统，直接关系到今后日本美术的创作，并点明了日本美术史研究的意义。然而，当时天心正全身心投入古寺院古神社的调查中，深受芬诺洛萨观念论美学的强

烈影响，他似乎无暇像切斯诺那样，从造型切入探究日本美术的性质，故而在总结中只能以条目的形式对日本美术的性质做出笼统的概括，比如"富于变化（具有顺应时势变化的应变能力）""适应性强（从外国引进文化，却又能超越其母国）""依据佛教哲理倾奉唯心论，远离写生，认可实物以外美的存在""优美典雅"等。

1900年（明治三十三年）巴黎世界博览会期间，东京帝室博物馆（现东京国立博物馆）编纂出版了法文版《日本美术史》(*Histoire de L'art du japon*)，这是日本政府第一次正式出版的日本美术史著作。翌年日文版《日本帝国美术略史稿》出版，1908年（明治四十一年）附有插图的豪华版《日本帝国美术略史》顺势推出。当时的编纂主任是冈仓天心，但他已于1898年（明治三十一年）被逐出东京美术学校，因而也不得不放弃刚开始不久的此项工作。或许也有这个原因，完成后的此书在内容上略带索然无味的官僚式描述，甚为可惜。

天心于1903年（明治三十六年）在伦敦出版了 *The Ideals of the East*（《东洋的理想》），该书采取美术史体裁，讲述美术诞生的母胎，即天心深信不疑的观念（ideal）——在亚洲也就是佛教、儒教、道教观念的变迁，并将日本美术定位于东亚的精神文化之中。前面提到，天心在东京美术学校授课结束后不久，便去中国和印度旅行，从而拓宽了他的视野，《东洋的理想》总括了天心宏伟的构思。

天心在书中称日本是"亚洲文明的博物馆",并将日本美术的历史比喻成"接踵而来的东洋思想之波浪,冲撞民族意识后留下足迹的海滩"。天心并非将日本美术置于一国狭隘的框架中,而是站在泛亚洲主义的立场上进行理解,他的愿景深深地吸引了我。这种愿景与他的导师芬诺洛萨所抱有的理想若合符契。

芬诺洛萨晚年在美国境遇不佳,后来或许是因为受到天心著书的勉励,1906年在纽约的公寓里闭门谢客三个月,完成了 Epochs of Chinese and Japanese Art(《中国和日本美术的各个时代》)书稿(以下简称为《时代》)。

这里需要说明的是,《时代》讲述芬诺洛萨致力于日本和中国美术的"个人经历的印象",而非研究论文。以现在的研究成果来看,书中所记述的内容的确有不少需要订正的地方,有些是由于他从未去过中国而造成的局限性所致。尽管如此,此书还是非常吸引我们,因为书中字里行间充满了作者的热忱。具体而言,他摒弃技法分类式的叙述,按照样式源流,以世界美术史的视野透视东亚美术,构思极其宏大壮观。芬诺洛萨认为"大凡人类世界中的美术活动都必将殊途同归,我们正在接近一个使单一种类的精神和社会努力发生无限变化的时代",从这个观点来看,中国美术和日本美术理应作为"同属一种美术时代机遇"来对待。书中还认为"两国的美术不仅像希腊美术和罗马美术那样密不可分,还不断发生着变化,宛如一幅

马赛克图互相交织。或毋宁说两者是在同一戏剧性运动中展开的"。

矢代幸雄的《日本美术的特质》

随着Japonaiserie（日本趣味）一词的出现，欧洲人对日本美术的兴趣日趋高涨，但到了20世纪初便日渐式微，或许这反映出欧洲人对日本影响扩大的戒备心理。从20世纪20年代后至第二次世界大战，由外国人撰写的关于日本美术的优秀论著，给人较深印象的也就只有布鲁诺·陶特[9]的桂离宫论和浦上玉堂论。与之相比，矢代幸雄的《日本美术的特质》以B5纸的开本大小和465页的论述篇幅成书，可谓劳心力作。此书是他通读了以往海内外日本美术论以后对日本美术的特性做出的系统论述。《日本美术的特质》于1943年（昭和十八年）由岩波书店出版，当时正值日美对决的太平洋战争战事中。

矢代幸雄年轻时赴欧，在意大利师从著名的美术史学家伯纳德·贝伦森（Bernard G.Berenson，1865—1959），在其指导下用英文发表了大作《桑德罗·波提切利》(*Sandro Botticelli*)并引发反响。回国后他的中国和日本美术史研究造诣有了长足的进步，尤其擅长东西方美术比较，是一位经验丰富的大家。矢代提倡国际主义观点，在《日本美术的特质》的卷首这样写道："美术是全人类的现象，本质在于世界性。"这种观点让人们联

想起芬诺洛萨在《时代》中说的话，对当时的超国粹主义风潮进行了有勇气的批判。这本书虽说是面向日本读者的书，但因为书的国际性视野，作为一本由日本人书写的日本美术论对外国人同样具有说服力。事实也是如此，"二战"后美国也有人提出想翻译此书，矢代听闻后受到极大鼓舞，经过增加内容修订后出版了第二版。第二版在内容上扩充完备，但由于书的体量实在过大，至今未见英文版问世，实为憾事。

矢代在初版开头的第 1 章和第 2 章列举了形成日本美术的几个关键要素：（1）东渡日本的中国文化以及近世以后的欧洲文化；（2）享受太阳恩惠的明亮的自然；（3）宗教的背景；（4）国民生活方式和国民性；（5）材料和技术。矢代进而又指出，通过比较来考察日本美术的特性，有两种重要的组合即东方与西方、日本与中国。他一方面批驳了日本美术派生于中国的西方人观点，认为这种轻视的倾向混淆了两者的历史价值和美术价值；另一方面认为迄今为止日本的中国美术观过度偏重日本式的主观性，敦促其进行反省。这部分内容多有启迪意义，我在这里仅就其国民性言论作一介绍。矢代指出，日本人具有模仿者的态度，对外来文化反应灵敏并热衷于吸收，但同时存在与之矛盾的主观性。"日本在吸收他国的艺术时，乍看几乎要灭却自身而醉心倾倒于模仿，但实际上在迅速学习摄取后会出现强烈的主观性反弹，并率性改造分解成适合于自己的东西，这毋宁说很可怕。"矢代认为这是日本人需要洗心革面

反省的关键。矢代揭示了日本人摄取外来美术的实际状态，但正是这种恣意率性的外来文化摄取方式，使得日本人在接受海外传入的信息时没有因单纯模仿而收场。

第3章进入了正题，矢代将日本美术的特性分为印象性、装饰性、象征性、感伤性四项并逐一进行了论述。第一是印象性，矢代认为印象性并非对自然客观真实的写照，而是率直地表现来自自然感受的主观性印象。这在喜多川歌麿的版画（图1）中表现得酣畅淋漓，比如黑头发、长眼线、红嘴唇、雪白的肌肤、浴衣的图案，歌麿将这些要素直截了当地投射到画

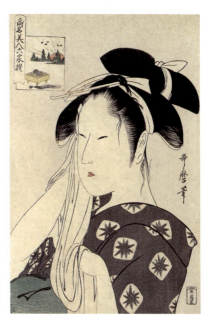

图1 喜多川歌麿《高名美人六家撰·旭屋后家》大判锦绘 18世纪 东京国立博物馆藏

面上，完美无缺地表现了对美女的印象。矢代认为这种要素正是日本美术的核心所在，它曾对19世纪下半叶的欧洲美术造成过冲击，但同时给雕刻方面带来了缺乏写实性的反面效果。

第二是装饰性，矢代认为装饰性与印象性的关系密不可分，是一种归结的体现，源于日本的自然本身就是装饰美的世界。出自对合乎逻辑的远近法的漠不关心，产生了《男山（石清水）八幡宫曼荼罗》（图2）那样的特异构图，这种无视自

图2 《男山八幡宫曼荼罗》 140×64cm
14世纪 文化厅藏

然物以及大小比例，大胆变形使之饰纹化的态度，在花草和水波的表现上体现得淋漓尽致。四季变化放入同一幅画中来欣赏，饰纹化的云烟既是构图又是装饰，一举两得。线条处理上也脱离中国绘画的现实表现手法，追求装饰美走上了独自发展的道路。除了装饰性，矢代还大书特书了日本美术的色彩性，尤其是日照般的多彩绚丽。

第三是象征性，矢代认为象征性指上述造型分析中难以把握的唯灵论因素。书中极力赞赏《信贵山缘起绘卷》《伴大纳言绘词》的流动性表现之妙，将这种基于传说和故事发展而来的主题艺术（插画艺术）上升到无与伦比的表现力高度，同时还对表现唯灵论的室町水墨画和茶道，以及体现近世唯灵论的文人画进行了论述。

第四是感伤性，矢代认为感伤性对应文学艺术中的"物哀"[10]之咏叹，包含着较之感伤主义更为宽泛的意思。这毋宁解释为情感性、情趣性更容易为人接受。书中论及了佛教美术、绘卷等的诙谐表现、浮世绘风景画等许多领域共有的感伤性。

综上所述，矢代幸雄的论点条理清晰并举例进行具体解释，内容结构有机合理。矢代并非艺术理论专家，在专业术语和分类上略显自我风格之含糊，记述上也可再简洁些。但是，我们不妨借用他的话来说，在日本对西方"发起强烈的主观性反弹"的第二次世界大战战事犹酣之时，矢代豁达地完成了无关自我陶醉的日本美术自画像，这种见识值得称赞。

第二次世界大战后的日本美术论

矢代幸雄的深交华尔纳（Langdon Warner，1881—1955）与芬诺洛萨一样毕业于哈佛大学，他年轻时来日本后结识冈仓天心，研究日本美术和中国美术。华尔纳曾因为偷运中国文物到美国而受到谴责，但至少在第二次世界大战的困难时期，他是日本美术的最大理解者。据传是他劝说美国政府不要轰炸京都和奈良。华尔纳著《永恒的日本艺术》(*The Enduring Art of Japan*，寿岳文章译）是他在第二次世界大战结束不久的1950年至1951年根据在美国讲演内容整理而成的书，在反日情绪依然浓厚的当时背景下，书中充满善意和情谊的记述令人难以置信。

华尔纳这本书的主要部分用来概述从佛教传入至17世纪为止的日本美术史。文字浅显易懂，穿插有历史知识，以鲜明的形象向读者传递日本美术的时代变迁，而非一味罗列固有名词。其他内容还有"神道"、华尔纳与柳宗悦交往后迷上的"民艺"以及"（亚洲）美术中的自然变形""茶·庭·禅"等。

在全部九章中的五章，我全身心地在叙述日本美术的时代变迁和变化。须强调的是我总能感受得到这种急遽的变化。当这种感觉刚消逝却又出乎意料地产生新的感觉，它以其他的风格（fashion）出现，让人确信这些曾在其他的氛围（mood）中存在过。这便是日本美术的

永续性（enduring）倾向。

华尔纳在序言中认定，日本美术的基底里存在着永恒不变的常数，尽管在中国美术的影响下它频繁不断地改头换面。华尔纳这本以诗一般美文编写的日本美术入门书深受第二次世界大战结束后不久的美国读者的欢迎，甚至从中出现了立志研究日本美术的年轻学生。

第二次世界大战后，日本与美国之间的关系亲善和睦，在这种大背景下，日本美术研究在美国重新成为热门学科。而现今其研究的专业水平与日本已经难分伯仲。然而研究课题一再细分化，再也不见有像华尔纳那样从日本美术整体上进行研究的开阔视野，这种状况在美国和当今的日本毫无二致，作为日本人遗憾至极。但其中引发我关注的是谢尔曼·李[11]的两册书，一本是《日本的装饰样式》(Japanese Decorative Style)，另一本是《日本美术中的现实反映》(Reflections of Reality in Japanese Art)。李通晓中国美术史和日本美术史，他聚焦日本美术特性中的两个要素，即装饰性样式的独特性，以及乍看与之相反但又关联密切的自然主义和现实主义特征——对现实的独特感受和表达——使以往的日本美术论前进了一大步。

日本人研究者的著书有源丰宗的《日本美术的源流》。源丰宗生于1895年，现在依然活跃于研究的第一线，此书采取与上山春平对谈的形式论述了日本美术的时代特征。他在论述

中使用"秋草的美学"解释其持之以恒的日本式情趣主义。我拜读此书后感触颇深，持有如此宽阔视野和浪漫主义的学者想必后无来者。

在近来学者中，引人注目的是田中英道，自1988年起他在杂志《季刊MOA美术》上连载《世界中的日本美术》。他原是研究西方美术中的一人，以潜心研究达·芬奇和米开朗基罗的眼光直视日本美术史以及日本美术论的现状。他指出，矢代幸雄所说的印象性、装饰性、象征性、感伤性，无论哪一项都只不过向人展示日本美术是二流的而已。美术的普遍性在于东西方共通的人性表达，扎根于写实的真实性表达的深浅才是衡量作品的唯一尺度。日本也有诸如东大寺三月堂的《不空胃索观音立像》和兴福寺的《八部众·十大弟子立像》等优秀作品，这些充分具备了上述意义上的普遍性，无疑都是被埋没的天才们的杰作。美术史学家为何不予以关注呢?！这番话虽说颇有启迪意义，但站在我等重视装饰的立场，我持保留看法。

尚有许多理应列举的专著和文献，不慎遗漏的也不在少数，让我们暂且打住，进入本书正题吧。

注　释

〔1〕厄内斯特·切斯诺（Ernest Chesneau, 1833—1890），19世纪法国美术评论家。

〔2〕 路易斯·贡斯（Louis Gonse，1846—1921），法国美术评论家。

〔3〕 威廉·安德森（William Anderson，1842—1900），曾在日本海军军医寮从事海军军医教学，并以日本美术品收藏家闻名。

〔4〕 林忠正（1853—1906），明治、大正时代的日本记者、政治家和历史学家。

〔5〕 末松谦澄（1855—1920），明治时代的日本美术商人。

〔6〕 芬诺洛萨（Ernest Fenollosa，1853—1908），又译费诺罗萨，美国东洋美术史家、哲学家。明治时代来日的外国教习，致力于向世界介绍和宣传日本美术。

〔7〕 高山樗牛（1871—1902），日本明治时代的文艺评论家、思想家，东京大学讲师、文学博士。

〔8〕 冈仓天心（1863—1913），日本思想家、文人。近代日本美术史学开拓者，为东京美术学校、即现东京艺术大学和日本美术院的设置做出了贡献，曾任波士顿美术馆第一代中国日本明美术部部长等。

〔9〕 布鲁诺·陶特（Bruno Taut，1880-1938），德国建筑家、城市规划师。自1933年在日逗留三年半，著有《欧洲人眼中的日本》《日本美的重新发现》《日本文化私观》《陶特日本日记》等。

〔10〕 物哀：本居宣长提倡的日本文艺传统理论。指人接触自然和人间诸相事时发自内心的感动。——原注

〔11〕 谢尔曼·李（Sherman Lee，1918—2008），汉语名李雪曼，美国学者、作家、艺术史学家、亚洲艺术专家。曾担任克利夫兰艺术博物馆馆长。

2 美丽的自然

自然与美术

12岁幼年时,我住在日本,自觉得日本就像个从未见过的神秘而美丽的国度。什么东西看上去都很小,好像是个为12岁的孩子准备的小人国。……2英里长的铫子半岛像是日本的缩影,面朝太平洋矗立着数百英尺高的悬崖峭壁,袖珍树林宛如翡翠般修剪得整整齐齐,……这块土地历经了千年的整修。……无论你去哪里,总会感到日本是多么的美丽,仿佛就像为展览会或集市而特制的袖珍全景画,美丽得宛如梦幻般井井有条。

以上是诺曼·梅勒[1]《裸者与死者》(1948)中的一段描述(集英社版《世界文学全集》44,山西英一译,第212页)。书中描写日裔少尉瓦卡拉带着爱憎交织的复杂心理展开对日本的回忆。在南太平洋战场上,他曾参加过以日本人为敌人的地狱般杀戮。这段情节与作者曾参加太平洋战争,"二战"后又驻扎日本的经历重叠交织。

2 美丽的自然

虽说现今遭受了不少破坏，但日本自然的美丽让外国人充满羡慕，这样的例子不胜枚举。本书首先记述天赐的自然以及与她所孕育的美术的关系，虽说这是定式做法，但必不可省。矢代幸雄在《日本美术的特质》的第二篇第二章"国土与自然"中论及过此项内容，在这里稍作介绍。

矢代首先将日本自然的特色理解为受到太阳的恩惠，并与美术特质相关联。矢代这样定义道："在日本，太阳总是熠熠生辉地普照大地，人们在怡人的阳光下和谐生息，日本真是块清明无比的国土。日本文化就是日照的文化。"浮世绘可谓其典型，在西洋人看来，日本美术明亮耀眼，本质上是个无阴影的世界。在这个世界里，日本人在慈母般大自然的沐浴下生活，充满着乐观的自然爱情感和气质。

日本的自然因山岳、海滨、湖沼、地形起伏而富于变化、水蒸气丰富、四季分明、朝夕变幻、晴雨云烟，变化万千——这是矢代指出的第二个特质。正是这种多彩的自然和变幻无极的性质对绘画和图案产生了很大的影响。矢代列举的第三个特质即是繁茂的植物。他说道：日本受温带日照和雨量的恩惠，山野处处是美丽的森林和繁多的草木，在这种环境下孕育的日本美术"其本身就是日本自然植物园"，植物图案比比皆是。而这种自然的性质又造就了日本美术丰富的自然光色调，形成了几乎没有室内室外边界的开放式建筑结构。

矢代论述日本的自然与美术关系时的措辞，体现他独特且

直率的乐观主义理念，我们日本人听起来舒畅愉悦。只是考虑到日本潮湿多雨雪的气候，断言其本质上是个无阴影的世界，也会引起质疑。这方面矢代自己也注意到了，他在关于色彩的论述中，改称在明亮的自然光色调中"混有（阴沉的）灰色调"，并于此书第2版中承认，谷崎润一郎在《阴翳礼赞》中敏锐指出的独特的昏暗之美感尚有完善的余地。

区别于谷崎所言的"阴翳"，矢代在第2版中提出了绳纹土器或土偶——飘逸着强烈的咒术力的"阴的世界"的造型。在茑萝缠绕、野蛭和蛇成群结队出没、散发着潮湿阴郁气息的森林中狩猎或采集，这便是绳纹人的"自然"。这种原生态自然经过稻作农耕文化的长期驯化，就是瓦卡拉少尉眼中的"被修剪过"的"袖珍画"般"整整齐齐"的风景。尽管如此，在日本的自然中，就像泉镜花《高野圣僧》中出现的那样，森林中到处栖息着树的精灵，蛇蛭横行。这样的印象在人们脑海里根深蒂固。日本人的原始造型源于这种"阴的世界"，它对弥生以后的日本美术的世界产生过何种影响，这些问题将放在第六章论述。这里先让我们聚焦大和绘[2]，观察一下大和绘所表现的自然特征。

"物哀"的情感

说到"物哀"，首先想到的作品就是12世纪著名的《源

2 美丽的自然

氏物语绘卷》中的一幅画,即"御法段"的情景(图3)。光源氏最爱的女人紫夫人身患重疾,心里已想到死。一个秋风萧瑟的黄昏,源氏和明石中宫同去探望紫姬。画面中,源氏脸朝下,紫夫人举袖掩脸噙泪。紫夫人咏歌一首,将自己短暂的生命比喻成萩叶上的露珠:"妾命薄兮犹萩露,风吹露散了无痕,不堪依恃兮不可驻。"画面中给人印象深刻的是左侧用银泥勾画的庭园空间,描绘有微风吹拂下的萩(胡枝子)、芒草、女郎花(黄花龙芽)等秋草,营造出微妙的氛围。画中的花草并非单纯的点缀,看画就不难感到这些与画中人物的感情联结,或者可以说整个画面的感情都托付给了这些花草。这种感情用当时的语言表示就是"物哀"。

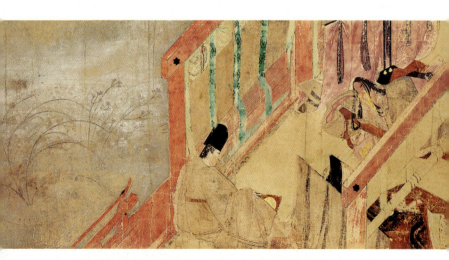

图3 《源氏物语绘卷》(御法段) 21.8×48.3cm 五岛美术馆藏

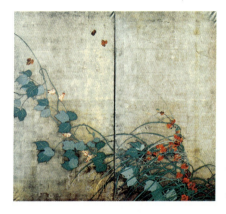

图4 酒井抱一《夏秋草图屏风》(左屏) 二扇屏一对 各164×182cm 东京国立博物馆藏

庭前秋草的形象使我想起不同时代的其他作品,时近幕府末期的1820年,酒井抱一绘制了夏秋草图屏风中的秋草画屏(图4):一阵寒风袭来,秋草嗖嗖作响,地锦红叶随风起舞飞上了天。银箔底画面背景中,着墨营造难以言表的氛围,在凸显写生风格的秋草姿态的同时,给予整个画面细腻的阴翳感。它在构图上是屏风画所放大的一种形象,不像前面的"御法段"那样是绘卷中的一个场景,但我们从两种形式中所接受到的感情却是相通的。寄托于花草的"物哀"感情就如人体基因般,隔着时代传递给了我们。

再举一个"物哀感情基因"的实例。欢喜光寺本《一遍圣绘》(1299)描写的是一遍和尚口念阿弥陀佛云游布教的故事,其魅力在于收尽了几乎所有沿线名胜地的美丽风光。虽然有评论认为这种实景写生的风景画手法是受宋代山水画的影响,但所描绘的

2　美丽的自然

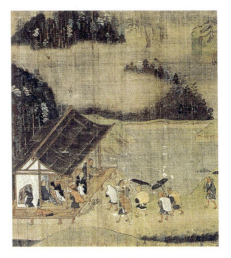

图 5　《一遍圣绘》(第 5 卷，局部)　纵 38.2cm　清净光寺·欢喜光寺

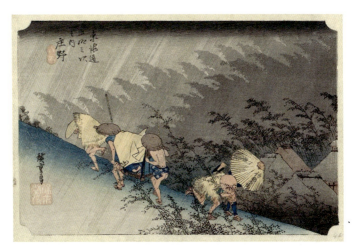

图 6　安藤广重《东海道五十三次·庄野》　25.4×38.1cm　东京国立博物馆藏

风物体现的感情毫无疑问是日本式的。图5出自第5卷，在下野国小野寺的乡里，一遍和他的弟子们旅途中遇阵雨在屋檐下躲避。画面告诉我们：柔和的风景和轻松的表情、旅途中"物哀"的情感、自然与人浑然一体，物心合一。接下来的是安藤广重《东海道五十三次》中"庄野"夏季傍晚时分雷雨交加的场景（图6），从中可以看出不仅其主题得到继承，就连寄托于主题中的感情也被继承下来。让旅人措手不及的阵雨，同时也是惠及所有生命的慈雨。画中人物和画家都充分感受到了这一点。

比较中国画描写的自然

写到这里，让我们以此为比较材料暂且将目光移向中国绘画吧。

在少雨的干燥地带，风景画将呈现出怎样的风情呢？北宋水墨山水画为我们提供了华北黄土高原地带的画例。图7是传平远山水名家李成[3]所作的《乔松平远图》。画面高2米多，眼前的岩土上耸立着高大的松树，形状怪异，枝叶稀疏，其姿态与大和绘的松树形成鲜明的对照。松树的后方荒凉的黄土堆积层一望无际。画家以敏锐的目光注视着无情且壮阔的空间，画面厚实且安定。这里根本没有植入"物哀"情感的余地，同样也不存在"闲寂"和"幽寂"。

同样是北宋的水墨画，董源[4]取材于多湿、湖河纵横的江

2 美丽的自然

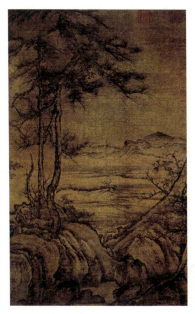

图7 传李成《乔松平远图》
205.6×126.1cm 澄怀堂藏

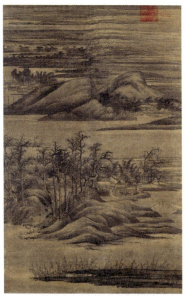

图8 传董源《寒林重汀图》 179.9×115.6cm
黑川古文化研究所藏

南自然，作品的风格便截然不同。他描绘的《寒林重汀图》（图8）是冬日水乡日暮时分的俯瞰景观，让日本人更容易从画面中感受到诗情画意。画面的空间广阔无垠，具厚实感，细部则是沉稳的写实。董源也与李成一样，具有中国画家独特的才华。日本的自然美丽多彩，但不具中国的宏大。这种环境下培育起来的日本美术虽在细节上细腻可爱且充满情感，但过于注重局部而缺乏统领整体结构的能力和宏大的气魄，这或许为宿命所致。

西湖的体验

1127年（靖康二年），宋朝京城被金兵攻陷后，赵构逃往江南偏安杭州，改名临安。大凡领略过西湖明媚风光的访客，一定会对其气候和景色与日本惊人的相似深感惊讶。我本人曾在干燥的北京逗留数月后来到西湖，当呼吸到西湖湿润的空气时，有种起死回生般的感觉。

时间在12月初，前一天雨刚停，第二天整天放晴，然而西湖从早晨起便笼罩在烟霭之中，直至黄昏，宛如水墨画般的世界（图9）。说是水墨画，但天空并不阴晦，周围光线闪烁，营造出如同一种梦幻般的空间。南宋的宫廷画家李嵩[5]的《西湖图卷》是一幅秀丽的小品绘画（图10），它以淡墨半透明的色调表现烟霭缭绕的西湖景观。将这幅作品与前面李成的《乔松平远图》作对比，深感同样是中国，自然样貌却迥然不同，

2 美丽的自然

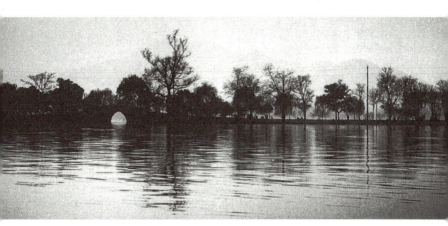

图9 西湖风景 摄影/辻惟雄

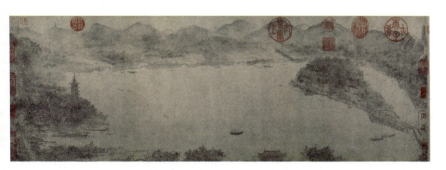

图10 李嵩《西湖图卷》(局部) 纵27cm 上海博物馆藏

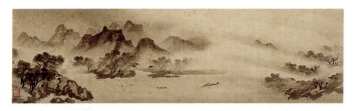

图 11　传牧溪《渔村夕照图》　34.4×113.4cm　13 世纪后半　根津美术馆藏

这种差异直接反映在了山水画的表现手法上。

西湖湖畔当时有座禅寺名曰六通寺,开山祖牧溪[6]与日本水墨画渊源深厚。著名的传牧溪笔《远浦归帆图》、《烟寺晚钟图》(畠山纪念馆藏)、《渔村夕照图》(图 11)等都是室町幕府第三代将军足利义满[7]时代把《潇湘八景图》原画裁断成八幅而留下来的残卷。这些以水墨微妙的笔触描绘出的湖滨景观,与李嵩的《西湖图卷》同出一辙,或许就是牧溪借用《潇湘八景图》的画题,绘制了与其朝夕相处的西湖。不管怎么说,这些小小的画面所表现出的不仅仅是诗情,更是广阔的,甚至称得上宇宙般的光和影的交响曲,不禁令人叹为观止。室町时代水墨画家争先恐后地学习牧溪的这幅作品,其中相阿弥[8]对光影表现学得最为逼真,他绘制的大仙院《山水图隔扇画》证明了这一点。相阿弥不像雪舟[9]那样亲眼看见过中国的自然景观,但却能透彻地理解牧溪山水画的本质,就是因为牧溪目睹的风景与相阿弥看惯的日本湖畔风景之间存在着相通之处。

但是,中国绘画的传统博大精深,稍早于牧溪的画院派画

2 美丽的自然

家中,有位与众不同的奇人画家梁楷[10],他也一定在西湖愉快生活过,但他的画与牧溪迥然不同。

让我们一起来看看《雪景山水图》吧,画面不是江南,而是华北严冬的自然景象,眼前是冻僵的树木、昏暗的天空、紧贴山峰地表的灌木及其深沉的背面阴影、点缀在荒凉空间上的胡族旅人身影,这些尽管让人感受到了南宋山水画特有的抒情,

图 12　梁楷《雪景山水图》　110.3×49.7cm
13 世纪前半　东京国立博物馆藏

图 13　梁楷《出山释迦图》　119×52cm
13 世纪前半　文化厅藏

但若将它换成"幽寂"来表述，还是令人难以认同的，原因是画中的世界实在过于严酷。《出山释迦图》（图13）的景象，更是达到了超越荒凉的凄绝境地。画中描绘的是下山时的释迦身姿，形影憔悴，即便山中苦行亦得不到解脱。释迦的肉体表现出他是个活生生的人（形似野兽的脚带有几分恐怖），红衣裹着他难以断绝的欲望，背景中的自然非但无法拯救释迦的灵魂苦恼，反而起到了放大这种撕裂感的作用。那棵奇形枯木的尖刺似乎伤及释迦的身体，它也是整幅阴沉画面的心理表象，就这个意义而言，与前面的"御法段"画中的庭前秋草的作用或许相同，但是与其形态的何种特质形成对照呢？！

让我们再回到日本，这时来看《明惠上人树上坐禅像》（图14）会有一种如释重负的感觉。这幅画与梁楷的《出山释迦图》基本上是同时代的作品，同样是取材于佛法修行者严酷的身姿，但明惠[11]周围的自然以淡彩柔墨绘就，画中的树木、小鸟和松鼠温暖地守护在明惠的身旁。自然与人间幸福的和睦关系看上去十分温馨。

再来看一幅江户时代久隅守景[12]的绘画。守景是狩野探幽[13]的弟子，传他因故被逐出宗门，是个身世不详的画家。要了解他的心中所思，看他的《夕颜棚纳凉图》（图15）便一目了然，新月高升的院内，夫妇与孩子三人在亲睦的气氛中乘凉，是一幅描绘农民生活的作品。画中尤以光着膀子的农妇形象超凡脱俗，大方自然。

2 美丽的自然

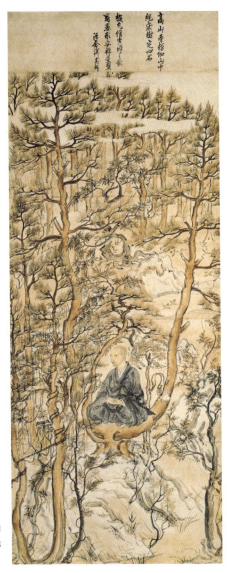

图14 《明惠上人树上坐禅像》 全146×58.8cm 13世纪前半 高山寺

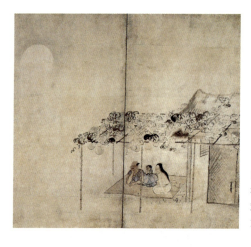

图15 久隅守景《夕颜棚纳凉图》 二扇屏一对 150.9×167.5cm 东京国立博物馆藏

守景在画中以农民的形象寄托了自己内心的乌托邦,表达了他对循规蹈矩的武士职业厌烦的心理。正是这一点,这幅画通俗易懂地揭开了现代日本人至今根深蒂固的内心世界——希冀无忧无虑地委身于自然之中。

"风趣"之心——与自然的交欢

以上列举了日本绘画中的自然描写,从类别上来讲,画面所表现的都是"物哀"的心情,多带有被动性和咏叹调式的感情植入。日本绘画的自然描写中,同样植入情绪性的感情,但寄托于其中的是动感和力感之上积极的感情释放——日本美术性格中与"物哀"相对的另一面也不容我们忽视。这也就是冈

2 美丽的自然

崎义惠所言的"风趣",即寄托于画面上的快活开朗的心情(冈崎,1940)。

这里看一例镰仓时代的绘卷画作。京都北野天满宫所藏《北野天神缘起绘卷》(约1219年)讲的是菅原道真[14]的怨灵故事,主题晦暗但笔致明朗,充满了豁达的胸怀,对自然描写亦不例外。例如,道真被流放到九州时船只的起航场景(图16),波涛汹涌的大海预示着道真前途的艰难,但其动感的表现却使赏画者沉浸在一种意气高昂的氛围中。

《北野天神缘起绘卷》的这种充满动感的自然描写,在古代和中世的日本绘画中虽说是例外,但到了近世初期和桃山时代,却成了符合时代情感的主流倾向。

桃山时代的武将宅邸和寺院的室内,装饰着四季树木花草以及鸟禽图案的障壁画[15]。障壁画气势恢宏,金碧辉煌,金银

图16 《北野天神缘起绘卷》(第5卷,局部) 高52cm 约1219年 北野天满宫

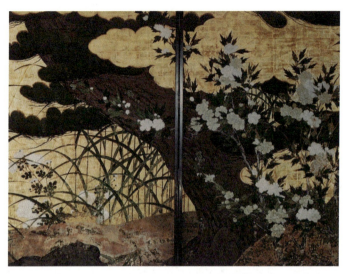

图 17　长谷川等伯门派《松林秋草图》(右屏，原为襖绘)　二扇屏一对　各 208.2×330cm　智积院

箔装饰成的自然如实表现出现世的佛土——弥勒净土。佛土思想来到了现世人间。丰臣秀吉的爱子弃丸幼年夭折，秀吉为他祈冥福建造了祥云寺，其客殿各房间装饰着由长谷川等伯[16]门派制作的绚丽斑斓的四季树木花草的襖绘[17]。其图案可上溯到平安贵族寓意净土的"四季庭园"，但从智积院的传世作品来看，将净土形象表达到如此栩栩如生、活力四射的程度，还是令人瞠目结舌。比如《松林秋草图》(图 17)，芒草芙蓉枝叶繁茂，延伸到高约 2 米的画面顶端，松树巨大的枝干斜跨画面，途中消失在金云间，枝叶部分则宛如华盖罩在上端横向伸展开去。

2 美丽的自然

华尔纳在本书第1章言及的书中指出,这种构图的感受性"像是跨越画框将画作延续至画外空间"。这种依托自然主题,积极能动的表现主义传统,在接下来德川幕藩体制的束缚下不得不自我约束。尽管如此,葛饰北斋[18]的版画系列作品《富岳三十六景》中著名的"在神奈川近海大浪中"惊心动魄的描写——巨浪掀起浪花宛如巨兽爪子扑向小船(图18),见此情景不禁令人为之感慨——传统表现依然具有强大的生命力。

综上所述,绘画中所见日本人的自然描写与其说是冷静客观的,毋宁认为其始终期待着赏画者的感情植入,情感性格为其特色,借用矢代幸雄的话语就是"感伤性"。从沉潜于内里的感伤和咏叹气氛到生命活力的释放,两者间虽说上下振幅巨

图18 葛饰北斋《富岳三十六景·在神奈川近海大浪中》大判锦绘 约1831年
千叶市美术馆藏

大、左右摇摆，但始终如一的则是对自然抱有无限的共鸣。

注 释

〔1〕 诺曼·梅勒（Norman Kingsley Mailer, 1923—2007），美国作家，纪实小说的革新者。

〔2〕 大和绘：也称倭绘，纯日本题材和形式的日本风俗画的总称。相对而言，中国绘画或日本的中国画风格的风俗画称为"唐绘"。

〔3〕 李成（919—967），字咸熙，号营丘，五代宋初山水画家。与董源、范宽并称"北宋三大家"，当时评价他"凡称山水者必以成为古今第一"，将他的山水画和吴道子的人物画相提并论。

〔4〕 董源，生卒年不详，字叔达，五代宋初山水画家。南派山水画开山鼻祖。

〔5〕 李嵩（约1190—约1230），少时曾以木工为业，后被宫廷画家李从训收为养子，在宋光宗、宋宁宗、宋理宗三朝任画院待诏。以人物画著称，也精花鸟山水，尤其擅长界画。

〔6〕 牧溪，生卒年不详，13世纪后期南宋末元初僧人。俗姓李，法讳法常，号牧溪。在日本以水墨画家闻名，对日本水墨画影响巨大。

〔7〕 足利义满（1358—1394），号鹿苑院。1392年完成日本的南北朝统一，力压势力强大的守护大名确立了幕府的权威。1397年建造北山金阁寺，开创了灿烂的北山文化。

〔8〕 相阿弥（？—1525），室町时代画师、鉴定家、连歌诗人。父芸阿弥、祖父能阿弥。

〔9〕 雪舟（1420—1506），室町时代的水墨画家、禅僧。曾渡明随李在学习中国画法。吸收宋元古典和明代浙派画风、注重在各地的写生，为摆脱对中国画的直接模仿、开创日本独自的水墨画风格做出了贡献，对后世日本画坛影响巨大。现存大部分作品为中国风格水墨山水画，其中《天桥立图》

2 美丽的自然

《秋冬山水画》《四季山水图卷》《破墨山水图》《慧可断臂图》《山水图》为日本国宝级文物,在日本绘画史上评价甚高。

〔10〕 梁楷,生卒年不详,号梁风子。13世纪初嘉泰年间的画院待诏,除工笔的院体画外,更擅长谓之减笔体的粗犷的人物画。与牧溪、玉涧同为日本水墨画的发展做出了巨大的贡献。

〔11〕 明惠(1173—1232),镰仓时代前期华严宗高僧,法讳高辩,亦称明惠上人、栂尾上人。华严宗中兴之祖。

〔12〕 久隅守景,生卒年不详,江户时代前期狩野派画师,狩野探幽最优秀的继承者。绘画生涯长达60余年,存世作品多达200件以上,但生平事迹未详。

〔13〕 狩野探幽(1602—1674),法号探幽斋、讳守信,江户时代初期狩野派画师。有天才早熟画师之誉,继承桃山绘画的风格,习得宋元画和雪舟之精髓,熟练运用线条的肥瘦和墨的浓淡以及画面之余白,开创了淡丽潇洒的画风,奠定了江户时代绘画的基础。

〔14〕 菅原道真(845—903),日本平安初期的贵族、学者、汉诗人、政治家。以忠臣闻名,深得宇多天皇重用,醍醐天皇时官至右大臣,后遭人谗言左迁大宰府大宰员外帅。传说死后化为怨灵,作为天满天神成为信仰的对象。现在作为学问神备受崇敬。

〔15〕 障壁画:日本建筑中,室内壁龛和墙壁的贴面画、襖绘、杉木门画、屏风画、天棚画等的总称。

〔16〕 长谷川等伯(1539—1610),日本安土桃山时代至江户初期的画师。与狩野永德、海北友松、云谷等颜同为桃山时代的代表画家。以等伯为始祖的长谷川派是与狩野派分庭抗衡的画师门派。

〔17〕 襖绘:"襖"或"襖障子",汉译"拉门""隔扇",日本住宅的房间构件,以木格子做骨架,两面贴纸或布,安装在门槛与门楣之间,用来分割房间。"襖绘"也可译为"隔扇画"。本书保留其日文汉字写法。

〔18〕 葛饰北斋(1760—1849),日本江户后期的浮世绘画师,在浮世绘绘画领域博采众长,还吸收了西式画法,开创了风景版画的新局面。其画风对欧洲印象派也产生很大影响。代表作有《富岳三十六景》《北斋漫画》等。

3 "装饰"的喜悦

"装饰"——作为生命的表现

《万叶集》中收入有簪花歌,诗歌描写男女把梅花或紫蔓花插在对方的头发上,互相表达人生的喜悦:

> 少女采樱花,樱花插满头,男子采樱花,樱花插发游,全国开樱花,樱花香悠悠。(《万叶集》1429首)

> 梅花今日盛,今盛究何由,只为相思友,簪花插满头。(《万叶集》820首)

当我们接触到堪称日本人"装饰心"原点、意气风发的诗歌声调时,心中会无以名状地跌宕起伏。"饰"这词据说是由"插"的动词变化而来的。另外,按照增渊宗一的说法,"装饰"一词是江户幕府末期至明治时期,为翻译decoration和ornament而袭用了中国古时已有的词语(增渊,1984)。

第1章介绍了12世纪的《宣和画谱》和19世纪切斯诺等

3 "装饰"的喜悦

外国人对日本美术的评论,这些评论都同样地注重日本美术的装饰性。《宣和画谱》侧重批评日本绘画喜好金银浓彩的手法,只追求表面上的美观,这是因为中国文人的绘画观以表现自然造化之"真"为终极目标。尽管如此,日本的此类绘画、螺钿和莳绘[1]等工艺品被输出到当时的中国并深受欢迎也是事实。北宋学者江少虞编撰的《皇朝类苑》中有下面这段记述:"熙宁末年(1077),余游相国寺,见卖日本国扇者,……索价绝高,余时苦贫,无以置之,每以为恨。其后再访都市,不复有矣。"江少虞对自己看到的日本扇的形状及绘画等记述详尽,可见给他留下了深刻的印象。切斯诺在附言中说日本艺术仅以"装饰"这种"感觉上的享受"为目的,即"低层次"要素强烈,但又为日本艺术所倾倒。为装饰艺术所倾倒的人中还有大名鼎鼎的梵高。

泷精一曾说,他自己遇见晚年的芬诺洛萨时,芬诺洛萨说日本绘画是抽象的、装饰性的,并最终作为应用美术发挥其实用之妙。但泷自己并不这么认为,他认为日本美术的特色在于精神性,正因为这样,在装饰美术领域表现装饰美本身并非其目的。即便是尾形光琳[2]的《燕子花图屏风》,确实抽象,装饰上也美丽至极,但不得不承认其画面中所蕴含的惊人力量远远超越装饰性。在这里,泷基本上接受了西方文艺复兴后的美术观——把美术分为纯美术(绘画、雕刻)和应用美术,并把装饰美术看作是应用美术,对此他又提出精神性的概念,主张

光琳画不仅具有装饰性,更具有精神性,把日本的装饰画上升到与纯粹美术相提并论的位置。然而,与其如此这般针对装饰提出精神性概念,倒不如重新问一个问题:对于美术或曰文化来说,"装饰"是否具有本质性的意义,这才是当下需要考虑的。我认为对于人来说,"装饰"是人活着的证明,体现的是人活着的喜悦。日本美术无与伦比且强有力地说明了这一点。下面让我们看看日本人是如何倾注于"装饰"的,两者又是怎样的息息相关,并借此探索日本装饰美术的历史。

绳纹人的"装饰"

众所周知,对"装饰"充满热情是原始民族的共同点,绳纹人也不例外。从绳纹人遗留下来的土器,尤其是绳纹前期至中期的遗存中,我们发现他们几乎无视器物的实用性和功能,而热衷于用复杂的纹样装饰器物。新石器时代的土器中,唯独绳纹土器装饰得如此热烈多姿,以致让人错把它当成雕刻作品。即便所谓咒术的意义高于单纯的"装饰",其中所融入的高度的构思灵感也充分体现了他们杰出的装饰才华。

说到绳纹土器,通常大家脑中会浮现出火炎土器那样饰纹繁缛、令人目晕的装饰器物。另外也有如图19那样模仿篮子编织纹的器物,让人联想到洛可可[3]式潇洒的构思。绳纹土器在形式上从未僵化不变,当我们看到如此变幻莫测的饰纹

3 "装饰"的喜悦

图 19　绳纹土器　28×16cm，高 9.5cm　青森县立乡土馆藏（风韵堂收藏品）

时，不得不承认日本民族"装饰"本能的坚韧不拔以及在此领域的独创性渊源。

植入中国元素的"装饰"

进入弥生时代，新文化形态随着中国的稻作技术一起被带到日本，其中也包含中国陶器的新形式，它与晚期绳纹土器混血产生了弥生土器。

以美观均匀为特色的弥生土器（图 20），其饰纹体现出有约束的秩序。繁盛期绳纹土器具有的对装饰的热情，在弥生土器里似乎藏而不露。但装饰是否就此完全断绝不存了？实际上，弥生土器好施朱彩，这在前期绳纹的土器中就有出现，两者之间存在延续的关系。弥生土器的形制中所具有的明快的几

何形式、细腻的美感,作为日后日本美术装饰的一大特色被继承了下来,而早在绳纹时代,其丰富的美术表现形式就已为这种要素做好了准备。

6世纪,以北九州为中心延至东北的装饰古坟受到了中国陵墓的装饰影响,但因为其影响极为间接,古坟独有的装饰性得到了充分的发挥。以红色为基调,有蓝、绿、白、黑,偶尔夹有黄色,而同心圆纹、蕨菜状卷曲纹、三角纹、旋涡纹等几何学饰纹布满石室四壁,这些死后世界的装饰通过朴素的手法传递了人们对装饰的热情。在我看到的实例中,乳神古坟(图21)的印象令人难以忘怀。石壁渗出的水分增添了色彩的光泽,美丽的红色耀眼夺目。

6世纪中叶,正当日本人埋头于原始装饰的时候,中国那令人震撼的高度文明,带着美奂绝伦的美术来到了日本。这便是从印度经朝鲜抵达日本的宏伟壮观的佛教美术。就本书提到的装饰而言,便是再现金银珠宝光彩夺目的佛的世界,是"庄严"[4]的艺术(图22)。随之而来的还有装点中国皇室和贵族生活的精美日常器具。古往的日本装饰传统淹没在了高层次的装饰世界里,直至10世纪,日本始终如渴如饥地吸收着这种技法。

正仓院的珍宝

这段历史时期基本上横跨中国的唐代(618—907)。唐代

3 "装饰"的喜悦

图20 弥生土器 弥生时代中期 水壶形带底座土器 奈良县橿原市新泽一遗迹出土 高21.8cm 奈良县立橿原考古学研究所附属博物馆藏

图22 金铜灌顶幡（法隆寺献纳宝物） 全长510cm 7世纪后半 东京国立博物馆藏

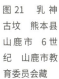

图21 乳神古坟 熊本县山鹿市 6世纪 山鹿市教育委员藏

美术在独特性强的中国美术史上可谓例外，具有丰富的国际色彩。唐代美术不仅吸收了登峰造极的印度笈多王朝佛教美术（320年—7世纪中叶），同时又吸收了萨珊波斯（3—7世纪中叶）华丽的宫廷美术，充满了豁达洒脱的官能美色彩。宋代（960—1279）以后，文人们严格约束工匠滥用色彩，但在唐代尚无这种偏见。唐代是中国装饰美术的黄金期。当时的日本美术从唐代学到的"装饰"技术何其之多，只要想想流传在正仓院的精美日用器具便一目了然。

正仓院[5]日用器具的饰纹（图23）基本上是对称结构的构图，但充满着节奏感、动感和色彩感，来自波斯"天上乐园"、印度极乐世界、中国神仙世界的动物、植物、人物等丰富多彩的主题和饰纹浑然一体，讴歌着生机勃勃的生命。这也正是唐代千锤百炼的装饰样式与天平人纯真生命活力结合的产物。

图23　密陀彩绘盒　30×44.8cm，总高21.3cm　8世纪前半　正仓院（中仓）宝物

3 "装饰"的喜悦

平安贵族的风雅

894年(宽平六年)废止遣唐使后,日本与中国间的邦交一度中断,这加快了日本美术风格形成的步伐。在漫长的岁月里,日本人将唐代美术样式和手法融会贯通在了本国风土和民族性的审美意识之中。它根植于唐代美术土壤中,绽放出花朵,这便是日本式的装饰意匠[6],促进其升华的则是平安贵族唯美主义的生活态度。

平安时代至镰仓时代的日记或故事中频繁出现的词语是"风雅"。"风雅"现在是指远离世俗、自得其乐的生活态度,但在当时被赋予更积极、更具体的含义。它指的是在宅邸庭园、服饰、日用器具、绘画到玩具等各种生活用品上,以金银或色彩装饰的意匠。发挥风雅意匠效果的是日常生活中的"喜庆"场面,比如赛诗会、赛藏品、贺茂祭和祇园会、参拜神社、舞蹈等。在这种场合一种仿造物引人注目,比如自然景观和人物、牛车、饭盒、佛龛、火炉、装在折叠饭柜中的点心等,模型个个逼真漂亮。风雅也指这种漂亮的仿造品。常出现在绘卷中的滨洲(即在滨洲形的盘上装点鹤、龟、松、石头等的仿造物,也称岛台)是风雅的代表性意匠。这些东西在节庆活动或宴会后被处理掉,但人们仍毫不吝惜,每次都出资制作,并喜好选用当时靠走私进口的昂贵的中国绫罗绸缎作为仿造物的材料。

盛唐时期,在京城长安节日活动中有声势浩大的装饰表

演,比如正月十五上元节前后都举行华丽的灯节庆典,家家户户挂起灯笼,皇城西门的灯轮高20丈(约60米),着以锦绮,饰以金银,同时点燃5万盏灯,宛如巨大的圣诞树,辉煌无比。灯下千名美少女、佳丽身着绫罗绸缎,载歌载舞,通宵达旦。平安的风雅自有几分唐代遗风之残韵吧。

在为政者和有识之士看来,这种风雅造成的铺张浪费是个严重的问题。为了规诫这种"过差"(无节度的奢侈),政府屡屡发布禁令,但丝毫不起作用。延喜年间(901—923)因违反禁令穿着华美红色衣裳的女官(女藏人内匠)[7],遭检非违使[8]责难时,歌咏道:

　　碧空绯色惹人议,天下何当渡此身。

检非违使听后沉默不语,这段逸闻载《新古今集》杂歌下。诗歌寓意是若怪罪天空耀眼的红日[9],那谁都无法活下去——传递出平安女性对"装饰"倾注的热情。这种热情通过公卿社会渐渐传播至民间,其间出现的"过差"这词本来具有道德谴责的含义,但都被无视,竟然还成了风雅的别称。

我对美术史书中无人提及的平安时代的风雅在此做了些介绍,是因为它是开创平安和式意匠的原动力。风雅的传统还为中世所继承,并催生了近世初期"装饰的黄金时代"。

3 "装饰"的喜悦

料纸装饰与莳绘

法会不属于取缔奢侈对象的范围,它是平安贵族为现世利益和净土往生,倾注金银财宝追求"尽善尽美"、装饰所有物品的场所。华丽庄严的宇治平等院凤凰堂是现今最大规模的遗构。使用金银箔和金粉装饰的华丽的料纸[10]写经并供奉给寺院和神社,成为院政时代宫女们的一项竞赛活动。金银是现世财富的象征,而装饰佛经世界就是将金银转化为经典中所说的佛国土上金银财宝堆砌成的光芒世界的象征;传递法悦情感的神秘之美,这在平氏家族饱含悲愿的《平家纳经》中发挥得淋漓尽致(图24)。供奉给寺院的佛画也被施以精巧的切金[11],通过人为的色差来服务唯美的世界。

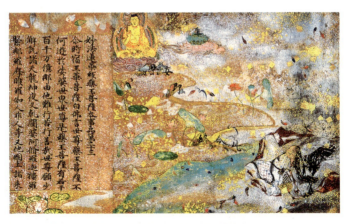

图24 《平家纳经·药王品》 高25.8cm 1164年 严岛神社

图25 《三十六人家集·元辅集》 20×15.7cm 12世纪前半 西本愿寺

料纸的装饰美还体现在书写和歌所用的色纸和册子上,西本愿寺本《三十六人家集》(图25)即是典型。12世纪初,白河法皇五十大寿(祝贺长寿)招待宴会上,为册子比赛[12]制作了这本和歌册子,其料纸意匠是日本装饰美术的精华,可以说达到了登峰造极的地步。紫、蓝、红、黄、黑等五颜六色、金银交错的彩色纸加上来自中国宋朝时的唐纸[13],手法上运用剪切拼接、撕破拼接、重叠拼接等技巧,以恰似音乐对位法的构成原理展现非对称的图形。风景和花草的绘画图案偶尔像是梦中的镜像。细腻的散书假名,节奏变化有序,起到了画龙点睛的效果……

正因为平安时代的装饰美术建立在充分吸收唐代美术技法

3 "装饰"的喜悦

的基础上,其水平之高博得了本家中国的高度评价。正如前面所论及的,屏风画和扇面画、螺钿、莳绘、装饰长刀等日本的特产在中国也受到珍爱。

莳绘作为漆工技术的一项革新,诞生于日本的平安前期,它与天平以来的螺钿技法相结合,开拓了螺钿莳绘的新工艺意匠领域。莳绘的意匠起先于细小均一的图案布置,后来逐渐吸收了大和绘的图形,形成了无愧于莳绘称呼的工艺种类。12世纪的泽千鸟螺钿莳绘小唐柜(图26)便是代表性的作品。

叙景纹是一种富有诗情的绘画饰纹,同大和绘一样具有新鲜感,深受当时中国人的青睐。据12世纪初编纂的中国书籍《泊宅编》中记载:"螺填器本出倭国,物象百态,颇极工巧,非若今市人所售者。"可见螺钿莳绘的绘画意匠成了日本的专利,以致在市面上出现了拙劣的仿品,这点颇为有趣。

图26 泽千鸟螺钿莳绘小唐柜 30.6×40cm,总高30cm 12世纪前半 金刚峰寺

图27 流水片轮车螺钿莳绘手匣 22.5×30.5cm，总高13cm 12世纪 东京国立博物馆藏

螺钿莳绘的妙趣在于有绘画要素，但并非从属于绘画，而是扬长避短地利用工艺技法，发挥饰纹特有的象征性和造型效果。流水片轮车螺钿莳绘手匣（图27）的饰纹描绘了为防止御用车车轮裂开而将其浸泡在贺茂川中的场景，原本是实景的图案化，但实际上与佛典中所说的阿弥陀净土"池中莲花，大如车轮"的情景重叠——卫藤骏做出了这样的解读（卫藤，1986）。在平安贵族看来，现世和净土具有连续性，若能了解饰纹中隐藏着机敏的暗喻手法，即读懂了当时流行的和歌绘（猜谜画），这样在欣赏标新立异的饰纹时就越发回味无穷。装饰结合象征带有符号的意义，成为人们精神上的共享物，而日本的装饰主体也多含有这样的信仰、福寿、消灾的意义。即便如此，意匠并不隶属于象征，设计上的标新立异和视觉上的愉悦才使其艺术生命得到了保障。与此相关，活用印象中联想作用的视觉游戏，其手法为近世的"比拟"意匠继承了下来。

3 "装饰"的喜悦

比如图 28 中的小袖[14]饰纹中,缰绳的形状便比拟为扇流[15]。

在镰仓时代前期,螺钿莳绘的技法和表现力日臻成熟。篱菊螺钿莳绘砚箱(鹤冈八幡宫)和秋野鹿莳绘手箱(出云大社)借助秋草体现人们对自然的亲近感情,不禁让人联想起源丰宗的话:秋草为日本美术的象征(源,1976)。

综上所述,12—13世纪初是确立日本装饰美术典型的时期。

图 28　白底叉手网模样纹绣小袖　长 152.5cm　17 世纪后半　东京国立博物馆藏

唐物的重新输入

唐朝灭亡后,日本政府忌避与宋朝的邦交,宋代器物只能通过走私贸易带入日本,这反而更加刺激了平安贵族对唐物[16]的憧憬,正如前文所说,人们爱用唐绸缎作为风雅的素材。进入院政时代后,平清盛热衷于对宋贸易的政策成了一个突破口,唐物的输入骤然增加。镰仓幕府也沿袭这个方针,掀起了新一轮的唐物热。从当时的记录可以窥知唐船在镰仓靠港时人们狂热迎接的场景。

新到的唐物中有书画、被称为"具足"的家具等日用物品、茶道器具、文房四宝等。其中更有南宋画院一流画师的彩色画和水墨画、堆朱等漆雕容器和盆、青瓷壶、天目茶碗(图29)及铜器等。花鸟画的工笔写实、水墨画的深奥哲学、瓷器那珠

图29 窑变天目茶碗 高7cm,口径12.2cm 静嘉堂文库藏

玉般的手感、堆朱惊人的精雕细刻——若要把这些作为模仿的对象，需要达到高超的技术水准。从镰仓时代到室町时代，日本人好不容易学到的仅仅是水墨画的技法。唐物最终作为"装饰"的道具，用在了房间的庄严上。唐物庄严不但改变了建筑的样式，还起到了奠定中世文化基调的作用。就日本人而言，美术首先是为了装饰。在装饰的目的面前，绘画和工艺不存在特别的区分。

会所与客厅装饰

如上所言，过度奢侈意义上的"过差"是象征平安贵族无止境追求装饰的词语。进入14世纪后，过差被武士粗野华丽的"婆娑罗"[17]做派接替，这一做派的代表性人物便是守护大名[18]佐佐木道誉。

1366年（贞治五年）3月，佐佐木道誉爽约不出席将军宅邸举行的赏樱会，自己在京都大原野（现今的花寺胜持寺）举办豪宴，寺门前的桥栏杆用锦缎包裹，桥板上铺着唐物毛毡和绫罗锦缎；大堂前庭的四棵大樱花树比拟成巨大的立花；其间排列香炉，焚巨量名香，香气四溢；彻夜设酒宴斗茶，玩兴之至极，堪称破天荒（《太平记》卷三十九）。早于此事五年，一段逸闻也十分有名：当楠正仪攻克京城时，佐佐木道誉自觉总会有某个出色的大将入主自己的宅邸，于是，他在

自己六间[19]的会所里铺设榻榻米，摆上唐物，把客厅装饰得豪华非凡，等酒都准备好后，才逃离京城而去（《太平记》卷三十七）。

这里出现的会所是建筑物的名称，所谓会所是指用于连歌会[20]、和歌会、茶会、赛花、赏月等娱乐社交活动的设施。足利义满、足利义持、足利义教、足利义政[21]等历代将军的宅邸都设有好几处这样的会所，用来接待天皇的巡游和朝廷公卿、僧人等的来访。会所的各个房间都华丽地装饰以将军家收藏的唐物。达官贵人们见此都会连声惊叹道："净土庄严亦不过如此也"（醍醐寺满济准后），"极乐世界庄严亦此般矣"（伏见宫贞成亲王）。

用于陈列唐物的家具如押板、棚、出文机[22]也是在足利义政时代成为室内家具的，据说这成了从寝殿造向书院造[23]住宅建筑转型的决定因素。然而另一方面，也不能忽视平安时代以来的风雅在中世社会依然存在，它与唐物庄严的融合才使得这个时代的装饰凸显出生机勃勃的景象。

伏见宫贞成亲王的《看闻御记》是一部日记，记录了自1416年（应永二十三年）起30年间的事情，其中有每年七夕在伏见宫御所的会所（以常御殿充当会所）举行法乐时的客厅装饰的内容。这种装饰客厅被称为花客厅，可以说是平安时代赛花的重生，至多时有65个胡铜（青铜的一种）花瓶中插着花摆放在桌上或架子上，架上还放有唐物的日用器物。两对大

3 "装饰"的喜悦

和绘屏风竖立两旁,最多有唐绘 25 幅悬挂在正面位置。此时舞乐齐奏,连歌咏唱,酒宴时常开到深夜。

《看闻御记》记载了大量关于茶会的风雅轶事。当时的茶会依然沿袭"婆娑罗"的风尚,粗野华丽的斗茶表演,形形色色的仿造物展示,这些都吸引了前来观赏的男女看客。用素菜(蔬菜)做成形象逼真的大黑天神,用装满点心和酒的大篮子做成"万宝槌",模仿《古今集》假名序句子做成富士山和桥……还有伏见宫微服私访看到的盂兰盆会的风雅,有风雅灯笼以及表演拽石模样的"拍子舞"等,舞蹈动作惊险,吸人眼球。人们身着仿造物,竞相展示奇异装扮,结队缓缓而行的"拍子舞",逐渐壮大成为京城町众[24]参与的华丽的"风雅舞蹈"——圆圈舞。

较之盂兰盆会的风雅,京城町众更热衷于祇园会的风雅。现在京都还能看到的巨大的彩车意匠以及其他种种时尚造型,在应永(1394—1428)年间已基本成形。虽然因为应仁文明之乱(1467—1477)一时中断,但在 1500 年(明应九年)得以重现,袭承中世风雅精神的彩车意匠保存至今,幸运至极。

不过,仅仅把形状留给后世并非风雅精神的本意。即便是祇园会的彩车,据文献记载,以往彩车意匠每年都推陈出新,旧貌换新颜。正如郡司正胜所指出的,"仿造物"就是"比拟","因为重要的是比拟本身的作用,形状则是假的,不应该留住,必须消除,必须打破"(郡司,1987)。

"仿造物"的本来用途并非"用完就扔"而是"造好就扔"，因为它在造型上非常脆弱，难以成为美术作品，但不能因此而轻视它。我认为日本装饰美术的一大特征是非统一性，时尚变化丰富多彩，每件作品不尽相同。北京紫禁城宏大的宫殿，其饰纹主题基本上统一为凤凰和龙，从这一视角来看，日本装饰意匠富有变化的特点更显突出。日本美术中，一方面有固定形式传承的方式，这固然对传统样式的继承起到了作用，另一方面又有前述的结合风雅精神的一次性"时尚"的世界，这促进了样式的新陈代谢，对从形式中拯救传统起到了积极的作用。

说起室町时代的美术，大家首先想到的是枯淡的水墨画，其实不然。前面我们看到的都是以金银堆砌、华丽璀璨的装饰世界，但因为这些在祭祀活动和豪宴等光鲜的场景中忽然显现又忽然消失，以至于几乎都未留下痕迹。即便是衬托会所客厅装饰的大和绘的襖绘和屏风，用旧了也会遭遇重新置换的命运。不过，近来发现了不少室町后期的大和绘屏风遗品，其优秀的装饰美得到了重新的评价。其中有一幅《滨松图屏风》（图30）感人肺腑，构图强劲有力，描写自然真实，仿佛能听到隆隆的波涛声。作品运用金银箔、野毛[25]、金银粉经复杂工序调配而成的金银箔云彩，有着近世模式化云彩所没有的实感。

图31是室町时代的大和绘屏风，一对屏风中以四季景物为题材，画面上方贴有镀金金属板的月亮和太阳，手法特异罕见。镰仓时代的风雅中曾有过名曰"鎏金风雅""锻造风雅"

3 "装饰"的喜悦

图30 滨松图屏风(里见家本,右屏) 六扇屏一对
各160.5×356cm 15世纪 私人收藏

图31 日月四季花鸟图屏风(右屏) 六扇屏一对
各140×308.2cm 15世纪 出光美术馆藏

的设计。出席宴会等时，男女贵族的着装上缝有打造成诸如花瓣形状的银制或鎏金的金属板，在组合不同素材这点上，结合了纸与金属板设计的这对屏风绘可谓开了先河。

"装饰"的黄金时代

"装饰"是人活着的见证。因此，当人处于生与死的夹缝中，在无限的可能性离残酷的死亡只剩一步之遥的境地时，对"装饰"的热情会异常高涨。前面提及的佐佐木道誉的"婆娑罗"做法便是时代的产物：日本的南北朝时代是个骚乱不止、"以下犯上"的时代。"以下犯上"再次抬头的战国时代，"装饰"同样充满活力。在织田信长和丰臣秀吉对财富和权力垄断的背景下，装饰达到了登峰造极的地步。桃山时代，人们热衷于"装饰"游戏的象征不再是"婆娑罗"，而是"奇异"。

据说信长年轻时的服装和言行与"奇异者"出人意料地相像。信长于1579年（天正七年）建成了安土城，据《信长公记》和传教士的记载，安土城既是要塞又是金殿玉楼，两者兼而有之，天守[26]意匠奇异，空前绝后。尤其引人注目的是天守各层客厅的隔扇，上有狩野永德门派绘制的浓绘[27]，画家毫不吝惜地使用金箔和金粉，极尽奢侈。金碧辉煌的襖绘也从客厅中的陪衬角色上升到了主角地位。这座城堡在三年后的本能寺之变中，也成了信长的殉葬品。较信长更热衷于大兴土木的是

3 "装饰"的喜悦

秀吉,他前后营造了大坂城[28]、聚乐第、伏见城,但这些建筑也不久即遭遇破坏或烧毁——或许可以说城郭也不过是巨大的"仿造物"。

战国、桃山时代的装饰美术基本上消失殆尽。硕果仅存的都是残损物,但这些残损物却一件件都具有厚实感。

图32据传是1578年(天正六年)去世的上杉谦信穿过的胴服(短外套)。它原是外国舶来的16种大块衣料,在缝制衣服时毫不吝惜地裁断成小块后拼接而成。

图32 传上杉谦信用金银襴缎子等缝合胴服 衣长125cm,袖长59cm 16世纪 上杉神社

正仓院的染织品中有件"七条的袈裟",这种衣服根据和尚粪扫衣[29]即打满补丁的粗服设计而成。我猜测这种传统来自中国宫廷女性的服装搭配,当时传入日本并成为风雅服装意匠的参考。对大块布料的奢侈使用,让人想起佐佐木道誉赏花时用唐物的绫罗锦铺设桥面的轶事。不管怎么说,这个设计是多么新颖和富有创意!

植物纹的生命力

据传芦穗莳绘鞍、镫(图33)出自狩野永德[30]之手,被誉为桃山装饰精神的化身。鞍和镫的形状富有一种明快的张力,高莳绘[31]如同浮雕一般,表现出芦穗单纯的力感——恰如"飒爽"一词所形容的。竹生岛的都久夫须麻神社本殿的建筑装饰也传递出同样的精神,建筑原本是1599年(庆长四年)建

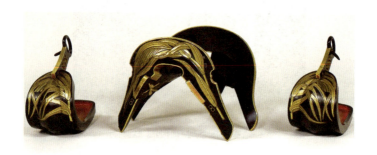

图33 芦穗莳绘鞍、镫　16世纪后半　东京国立博物馆藏

3　"装饰"的喜悦

图34　都久夫须麻神社本殿的建筑装饰（牡丹唐草透雕）1599年

造的丰国庙，后来搬迁至此。牡丹唐草透雕（图34）或许是原来长廊的一部分，虽说色彩剥落只留下个形状，但看着仍有种气宇轩昂的生动韵律。在丰臣秀吉死后以令人难以置信的速度竣工的这座灵庙建筑，规模上虽不及后来的日光东照宫，但在装饰的生命感方面远胜后者，后面我们还会涉及。

桃山装饰的主题是植物，以秋草为主的四季花草和花木都放声唱着生命的赞歌（图35）。菊茎宛如英国童话《杰克与豌豆》中长到天上的豌豆茎，萩叶形成宏长的弧线韵律，而松和枫等巨树以实物大小描绘在客厅隔扇上。这种树木和花草的身姿中寄托了那个时代"华丽而奇特"的感情。

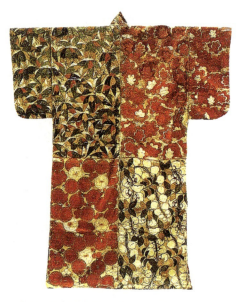

图35 段片身替草花纹缝箔 京都国立博物馆藏

异国趣味的设计

我们已经充分见识了日本人对异国意匠抱有的强烈好奇心,它拥有将其融化于自身设计中的能力,即便在独创因素较强的战国、桃山时代的美术也不例外。在时代开放的氛围中,日本大胆地吸收中国、朝鲜、南蛮[32]的意匠。其中,朝鲜陶器常被用作闲寂茶的意匠,这一点大家很熟悉了,而其他类似情形却鲜为人知。比如北京紫禁城(故宫博物院)城墙四角建

3 "装饰"的喜悦

有装设博风封檐板的角楼（图36），它的建筑风格与桃山时代天守阁十分相像，见过的人都注意到这一点，但两者的关系尚不明了。

关于染织，人人皆知16世纪日本战国时代输入的明代金线织锦，曾给予日本的织造技术和意匠很大的刺激。然而单论这些，还不足以解释当时出现的爆发性设计热潮，或许还有其他方面的因素存在吧。

众所周知，秀吉酷爱南蛮，他曾经用过的披肩中有用伊朗产的织绢毯缝制而成的（图37），据此不难联想到土耳其托普

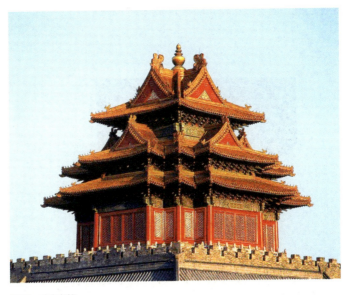

图36 故宫角楼

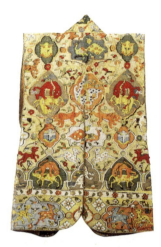

图37 传丰臣秀吉用披肩缀织鸟兽纹阵羽织 衣长94.3cm,肩宽29.4cm 16世纪后半 高台寺

图38 土耳其长袍(kaftan)的设计图案 16世纪中叶

图39 传伊达政宗用披肩水玉纹样阵羽织 衣长90cm,袖长63cm 仙台市立博物馆藏

3　"装饰"的喜悦

卡普宫殿奥斯曼帝国苏丹、苏莱曼大帝时代（1566年前在位）的土耳其长袍（外衣）的意匠（图38为其中一例）：用金银线刺绣的唐草饰纹，织出了波浪回旋的动态感。其整体散发出来的美感，与16世纪后期的窄袖便服、能乐装束以及其他意匠，带给我们不可思议的相似感觉。传说伊达政宗曾经用过的披肩（图39）上时尚的水玉图案来自何处？托普卡普宫中王子穿过的土耳其长袍给了我们一个很好的提示。

战斗的风雅

就武将而言，交战即是充斥血腥味的生命博弈场，也就是"正式（隆重）"的装饰场所。中世地方的大名为了参加战斗而进京时，兵列中都会装饰马、器具、衣服、长刀，把马的鬃毛染成各种颜色，设计奇异，以吸引人们的眼球。京都人不分贵贱都会搭建木质高台看热闹，并成为一种习俗。其中广为人知的是伊达政宗1591年（天正十九年）出征朝鲜前从奥州进京时，为了在气势上不输给他人，尽其所能标新立异地装饰其军队。

从日本战国时代到桃山时代，武将之间流行"当世头盔""形头盔"或"变形头盔"等离奇古怪的头盔，较之镰仓时代和南北朝时代那种堂而皇之的锹形头盔，实在显得太奇异，因而被视为离经叛道，近来引起了人们的关注。

当世头盔即头盔的装饰物（在头盔的顶部和前后左右插上

图40 黑漆金刚杵形兜钵 总高43.5cm
17世纪前半

各种装饰物),是将纸板、布料或木料做成的各种形状,并用漆固定在头盔上的造型。其中,黑田长政转让给福岛正则的著名"大水牛头盔",具有颇高的艺术水准。当然也有用于威慑敌方的头盔,但不知为何,许多头盔离奇古怪得令人费解。手握金刚杵的拳头突然从头顶上冒出(图40),这个造型或许是个典型例子。更让人意外的是,有的头盔竟然还被做成猴面、寿星头、鲇鱼、燕子尾巴、兔耳朵、木鱼、饭碗、南瓜、茄子、海螺,甚至稻草包(一种农具)等形状,与其说是赴战场,倒不如说展示节庆活动时风雅的仿造物或适合化装主题的各种道具更为贴切。不过他们不是在开玩笑,而是实实在在戴着这种头盔奔赴战场。

综上所述,通过吸取桃山时代武将"奇异"的能量,京城町众出身的本阿弥光悦[33]、俵屋宗达[34]给予了王朝装饰新的生命力。劳伦斯·宾雍在他的书中高度评价他们二人和尾形

3 "装饰"的喜悦

光琳,称三人是伟大的装饰家。

江户时代的"装饰"

桃山时代的"装饰"高潮随着德川幕藩体制的确立逐渐消退。1604年(庆长九年),丰臣秀吉7周年忌法事,京城的町众举行了大规模的风雅供养,这可谓最后的大风雅,是"奇异装饰"时代的盛大终曲,余热也持续了一段日子。后面将提到的岩佐又兵卫[35]作坊制作的12卷本《净琉璃绘卷》(图51、52)规模庞大,色彩浓密,展示了装饰在扩张受阻后,其能量内敛而凝聚的形态。继而在17世纪60年代即宽文年间,民间工艺领域出现了回归桃山的强大意匠,即宽文图案。例如,窄袖便服的饰纹宛如波涛巨浪从衣服的肩膀直泻下摆,形成一个强有力的大弧线,古久谷烧的大盘子打破对称的束缚,图案奔放有力。

进入18世纪,德川幕府财政逐渐枯竭,经济一路下行。以此为契机,政府实行反对奢侈恶习和加强管制的政策。但是,生活在城市消费经济发达背景下的民众无视接二连三的禁令,欲将王朝"过差风雅"的传统继承下来。这样,一方面产生了讲究的"派头"设计,另一方面追求更大的刺激,出现了像歌舞伎演员和游女服装上毒蛾那样的花哨刺眼的图案(图41)。但装饰的本质近乎图案中蛾的形象,具有旺盛的

图41 红地宝船鹤龟纹样裲裆（歌舞伎衣裳） 衣长181.5cm，袖长65.7cm 19世纪 私人收藏

图42 葛饰北斋《怒涛图》（小布施，节庆露天舞台天棚画）122×122.5cm

繁殖力和生命力。伊藤若冲[36]和葛饰北斋的装饰画（图42）也给人这种感觉，表现出万物有灵论与装饰、写实的紧密结合，展示出不可思议的视觉世界。

日本装饰美术的特色

以上结合风雅、过差、婆娑罗、奇异、比拟、派头等关键词，探讨了装饰美术的来龙去脉。这是因为想借机了解一下日本美术装饰性的原动力——"装饰的能量"的实际状态。

矢代幸雄认为日本美术的特色之一即"自然物的装饰性变形"。日本人的内心恰如儿童般容易感知外部事物，但他们只对有趣的东西留下鲜明的印象，并有意识地放大。在酷爱樱花的日本人眼中，看着樱花会联想到夜空中闪烁的大星星，日本人全然不顾樱花和星星的自然比例，把花的形状画得都朝着自己的方向盛开，并描绘成图案。乍看似乎他们对待自己崇拜的自然很马虎、很任性，其实绝非如此，这是他们的心与自然之心交汇产生的"装饰性自然"——矢代幸雄如是说。

日本人的对称缺失让西方人深感意外，这的确也是出于"如儿童般的易感心理"。视觉上有序的连续性节奏突然间走了调，反而唤醒心理上的注意，贡布里希[37]在其装饰美术心理学研究著作 *The Sense of Order*（《秩序感》，1979）中称这种现象为"重音走调"并进行了分析。而日本的装饰美术家们则本

能地知晓这种效果，并大胆地进行了实践。换言之，他们并非无视对称，而是通过重组赋予图案勃勃生机的动感和变化。而促使这种探索的动机是因为风雅精神的存在，平素总期待着有奇特新颖的设计。这在前面已说过，不再赘述。

学习日本美术时，人们常感困惑的是，日本美术不像西方美术在绘画与工艺之间有道明确的分界线。这在上述的装饰美术领域中表现得尤为突出。除非将其设定在绘画和工艺的综合性装饰样式（decorative style）范畴，否则就不能很好地把握这个领域。

日本装饰风格拥有两义性的特点，即从绘画角度看是工艺，而从工艺角度看又是绘画。从自然主题到日常的生活器具都大胆地进行图案化设计，同时表现出远比写实手法更丰富活泼的生命感，日本人的这种才能已在前面的论述中有所呈现。不妨这样说，日本美术的一大特色即是赋予绘画与饰纹的中间领域以高度的艺术性。典型的例子如尾形光琳的燕子花图屏风和红白梅图屏风（图43）等。

绘画与工艺这对好友长期关系亲密，终因明治时期西方"美术（fine art）"概念的输入被强行拆散，为此，日本人的"装饰的能量"因无用武之地而陷入低迷。然而现今，视"装饰"为罪恶的"纯粹美术"概念早就成为过眼云烟，"装饰"理应从咒缚中自我解放出来，即使为一次性的设计也不惜孤注一掷，重新展现原本生机勃勃的姿态。

3 "装饰"的喜悦

图 43　尾形光琳红白梅图屏风　二扇屏一对　各 156.6×172cm　MOA 美术馆藏

注　释

〔1〕莳绘：先用漆在器物表面描绘画、纹样或文字图案，撒上金银粉或色粉，待干燥后涂漆打磨成形。日本独有的漆器工艺装饰技法之一，相当于泥金画。

〔2〕尾形光琳（1658—1716），江户时代中期的代表画家。以其非凡的意匠感觉创立了华丽的琳派装饰风格，对至今的日本绘画、工艺和意匠等产生巨大的影响。画风以大和绘为基调，晚年还涉及水墨画。除大画面屏风外，也从事香袋、扇面、团扇等小品制作，还有手绘的小袖、莳绘等作品，绘画活动丰富多彩。

〔3〕洛可可：18 世纪以法国为中心，流行于欧洲的一种纤巧优雅的装饰风格。——原注

〔4〕庄严：梵文为 alamkāra，原来的意思是"漂亮的装饰"。

〔5〕正仓院：位于奈良东大寺大佛殿西北校仓造建筑样式的大规模仓库。收藏圣武天皇和光明皇后相关的、天平时代的大量美术工艺品，1997 年被指定为日本国宝级文物。1998 年作为"古都奈良文化遗产"的一部分登录

世界文化遗产名录。

〔6〕意匠：在日语中意为"动脑筋、下工夫构思"。用于美术工艺等，意为形状、色彩、图案等的构思及装饰，可译为"设计""样式""图案"等。

〔7〕女藏人内匠：平安时代前期歌人，醍醐天皇（897—930）时代女藏人（宫中打理杂务的下级女官），生卒年、事迹等未详。如本书中所言，敕撰集《新古今和歌集》杂歌下收其和歌一首。

〔8〕检非违使：平安时期掌管京城治安和司法的官职，权力极大。

〔9〕红日：日语中"日"和"绯"发音相同。

〔10〕料纸：用于书写的纸张，狭义上指装饰加工纸。

〔11〕切金：也称"截金"，一种着色技法。将金银箔切成细线或薄片贴在佛像、佛画上以提高色彩效果。

〔12〕册子比赛：一种游戏，客人带豪华的册子来参加宴会，比谁的册子漂亮。

〔13〕唐纸：在纸上涂胡白粉，然后使用云母调色，在木板上印刷蔓藤花纹。也有和式唐纸。

〔14〕小袖：窄袖和服，原为平安时代贵族装束的内衣，平民则作为日常服装。到了近世，衣袖和衣长都有所加长，成为现在长和服的形式。

〔15〕扇流：把用金银装饰的美丽扇子放在河水中漂流的游戏。此处指比拟这种游戏的图案化饰纹。

〔16〕唐物：从中国以及其他外国输入物品的总称。亦称"舶来品"。

〔17〕婆娑罗：指衣着华丽、追求虚华、行为任性的人或事。

〔18〕守护大名：封建领主化的官职名称。佐佐木道誉是镰仓时代末期至南北朝时代的武将和守护大名。

〔19〕六间：房间柱子与柱子间有六个间距，相当于12张榻榻米大小，约20平方米。

〔20〕连歌会：连歌是日本古典诗歌的一种体裁，把短歌的上下句分开，先由二人问答唱和，而后由在场的人以此将上下句接着吟咏下去。这种诗歌接龙形式即为连歌会，具有即席、游戏的性质。

3 "装饰"的喜悦

〔21〕 足利义政(1436—1490),室町幕府第八代将军,1449—1473年在位,因难以抗衡强势守护大名的压力,与守护大名对立引发应仁之乱。他建造的东山殿即银阁,培育了风雅的东山文化。

〔22〕 押板:壁龛台板;棚:架子;出文机:矮书桌。

〔23〕 寝殿造是日本平安中期贵族住宅形式,"寝殿"即正房之意。寝殿坐北朝南,东西及北面配置称为"对屋"的房间,以"渡殿"这种回廊相连。寝殿前有水池、中岛、小桥,又建有钓殿、泉殿,用回廊连接。书院造是从寝殿造发展而来的武家住宅形式。客厅装饰具其特色,包括凸窗、推板、凹间、搁板架等日本中世住宅的结构要素,会客空间独立且得到强调。书院造经安土、桃山时代定型并发展出数寄屋风书院造(茶室风),此后相沿至今,成为今日"和室"的基准。

〔24〕 町众:日本中世末期京都、大阪、堺等城市的工商业者。

〔25〕 野毛:用竹刀在鹿皮上把金箔切割成多种形状。

〔26〕 天守:设在城堡中的瞭望楼。自织田信长在安土城营造五层七重的瞭望楼后,各地出现许多多层高大的瞭望楼。

〔27〕 浓绘:金地浓彩画,金箔打底,使用群青、铜绿、朱红、黄绿等浓厚艳丽色彩的装饰性绘画。

〔28〕 大坂城:现今的大阪城,明治前一直写作"大坂"。

〔29〕 粪扫衣:用捡拾来的破旧衣服缝制而成的和尚袈裟。

〔30〕 狩野永德(1543—1590),安土桃山时代的画师,室町时代至江户时代日本画坛执牛耳画派狩野派代表画师,日本美术史上最著名画人之一。传世代表作有唐狮子图屏风、洛中洛外图屏风、聚光院障壁画等。

〔31〕 高莳绘:莳绘技法的一种,在隆起的漆底或伴有碳粉、砥石粉的漆底上描绘莳绘。

〔32〕 南蛮:主要指葡萄牙、西班牙等西方国家,有时也指今泰国、菲律宾和印度尼西亚等东南亚国家。

〔33〕 本阿弥光悦(1558—1637),江户时代初期的书画家、陶艺家、莳绘师、茶人。书画创作和工艺设计风格独特,表现出日本式的装饰美和艺

术性,被誉为光悦流风格。

〔34〕 俵屋宗达(?—约1640),江户时代初期的画家。以独特大胆的构图和技法作品确立日本近世装饰绘画的新样式。代表作有风神雷神图屏风、《莲池水禽图》等。

〔35〕 岩佐又兵卫(1578—1650),江户时代初期的画家。

〔36〕 伊藤若冲(1716—1800),江户时代中后期的画家。水墨画形态奇拔,装饰画色彩浓艳。代表作有《动植彩绘》30幅等。

〔37〕 贡布里希(Sir E.H.Gombrich,1909-2001),英国艺术史学家。出生于维也纳,后移居于英国并加入英国国籍。艺术史、艺术心理学和艺术哲学领域的大师级人物,著有《艺术的故事》等。

4 "无装饰"的审美意识

"装饰"谱系文化和反"装饰"谱系文化

关于日本美术与"装饰"的相互关系，勾起我兴趣的是歌舞伎史研究家服部幸雄的《"装饰"的宇宙论》一文，文章开头的一段话这样写道：

> 追溯日本文化传统，我们清楚看到存在"装饰"谱系文化和反"装饰"谱系文化这两个截然不同的潮流。

服部举例日光东照宫为前者例子，桂离宫为后者例子，并做了如下论述：

> 桂离宫的美之所以称得上人工美之极致，是因为它虽有反"装饰"指向性，但实际上是"装饰着"的，这样的看法当然是成立的。然而，"装饰"这词给人一种奢华、喜庆，甚至过度修饰的动态印象，若以这种标准来衡量的话，东照宫便是"装饰"谱系的美，而桂离宫则

是反"装饰"谱系的美。

在此前提下,服部视歌舞伎为"装饰"谱系文化的典型(服部,1986)。

我在前一章谈的是"装饰"谱系文化与装饰美术的关系。服部所言的是"最终通向宗教的'空'的'无装饰'之美"的谱系,即"简洁美、省略美、静态美、删繁就简、精益求精的时空状态,美的理念以此为尊",前一章我特地省略了这一点。不过,这不是可以轻视的理念。以前的日本文化论在这方面的研究倾注了全力,海外也把"禅""闲寂""幽寂"作为了解日本人审美观的关键词,并引发了许多讨论。这里只想把它与前一章中论述的"装饰"美术的谱系作一比较,据此找到"无装饰"美术谱系中新的一面。补充说一句,"风雅"也是连接"装饰"与"无装饰"两者的桥梁,风雅中有前一章谈到的"装饰"风雅和这里说到的"无装饰"风雅,两者关联,复杂微妙,而风雅则自由自在地往复于两者之间。

无装饰的居所——草庵风格茶室寻根

众所周知,尊重素材自然美的"无装饰"美的谱系,可追溯到古代神社建筑。伊势神宫的白木[1]神殿(图44)虽每隔20年就重建大殿[2],但建筑样式基本保持如初。这种建筑不

4 "无装饰"的审美意识

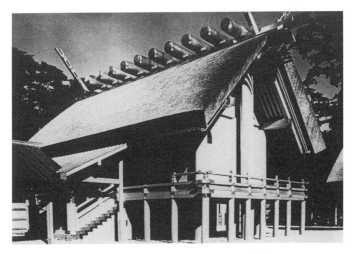

图44 伊势神宫 神殿（引自《美术出版彩色幻灯日本美术史》）

同于当时的一般结构，屋脊上装饰有象征神圣的"装饰物"——鱼形压脊木[3]和交叉长木[4]，垂直的屋柱和水平的房梁组合构成的骨架设计，承续了日本建筑特色的典型样式。然而，古代的神殿较现今质朴，是一种临时的建筑，我们从不久前举行的大尝会[5]中大尝宫正殿使用的茸草屋顶、带树皮的黑木屋柱、蒿秆墙壁中可以推知一二。

住在奢华豪宅中的平城京皇亲贵族们喜好把这些朴素的建筑当作山庄使用。近年考古发掘出的长屋王[6]宅邸遗址规模之大引发人们的热议，这个长屋王在佐保的别墅设宴招待了元正太上天皇和圣武天皇，宴席间的御制歌记载于《万叶集》中。

元正太上天皇御制歌一首：

芒草尾花棚，粗材持作柱，成家用此风，可以传千古。(《万叶集》1637）

圣武天皇御制歌一首：

奈良山上树，粗木盖新房，能住此家者，居之得长久。(《万叶集》1638）

天平时期的贵族已知"风雅"，读作"miyabi"。他们曾在用芒草穗葺成屋顶的"乡土"茅屋中招待客人。

平安贵族的"风雅"体现的是一种奢侈的装饰世界，这在前面已有论述。他们同样憧憬山村的闲寂居所，有人认为这是受中国文人逃离世俗寄寓山水的隐逸思想或佛教厌世思想的影响，但其根子里还是如第2章所述，是出于日本人对自然的情怀，即"物哀"的感情。鸭长明[7]在《方丈记》(1212)中描写了他隐居京城南郊日野山方丈（约3米见方）草庵独居的怡悦和忧愁，深切的告白式行文对后世产生了很大的影响。

对山中临时住居的憧憬，一直吸引着日本中世的知识分子。一方面结合"本来无一物"所浓缩的禅宗否定论与象征主义，另一方面又融入了平安末期以来的和歌理论所提炼的"瘦

骨嶙峋"的枯淡寂静审美观,并经由村田珠光[8]、武野绍鸥[9]、千利休[10]传承和完善,最终形成了草庵风格茶室的闲寂茶[11]的意匠。它针对唐物庄严而设计了书院台子茶[12]的"寒酸"表现形式。唐物中烧土成玉的曜变天目和青瓷,替换为日本备前烧、信乐烧、丹波烧等古传烧制法烧制的"国瓷",从泥土本身的朴素形状中发现"自然美",他们的鉴赏力在某种意义上堪称对当时审美观的颠覆或革命。

然而,闲寂茶的理念并非人们想象中的那么单纯朴素,正如"市中山居"一词所显示的,它始于富裕的堺町众,他们在城中建造比拟村落的隐居草庵,这是只有那些过惯了奢侈生活的人才想出来的所谓"寒酸"。这种虚拟的装贫表演或者带有一种脱俗的游戏性质。乍看似乎与豪华的唐物庄严世界是对立的,但从其对茶道器具无止境的执着(喜爱=数寄,爱好风雅)方面来看,与前者可谓毫无二致,甚至随着闲寂茶的流行,达到离谱的程度。一件不到 6.7 厘米高的唐物茶具,在原产地中国就是件廉价的日用品,今日已不见其传世品。但在日本,只因为得到过绍鸥或织部[13]等茶人的慧眼赏识,一转眼便成了"名品",在茶人大名之间甚至以相当于一国一城的破天荒价格进行交易。

这些行为明显与"本来无一物"的理念格格不入,而正因为不可思议地讲究"物品的来龙去脉"、对"收藏"出乎异常地执着,闲寂茶具中的许多"名品"才得以保存至今。这些

图45 千利休"竹一重切花生"竹制花筒(铭园城寺)高33.4cm,口径10.5cm,底径10.3cm 东京国立博物馆藏

"名品"中,比如千利休制作的竹制花筒(图45),只是随意截取了一段竹子,却包含着极简的意匠。据说这个有裂缝的花筒形状反映的是桃山时代人刚直不阿的精神,但若你偶然看见这个花筒,不知它是千利休送给千少庵的花筒,还会直觉它是件"艺术品"吗?恐怕谁都不会这样说。但连我也能想象得到,这个挂置在狭小茶室壁龛中央简单的花筒中,插着大朵的牵牛花或山茶花的时候,瞬间会散发出让人心动的美——正是它浓缩了的"装饰"效果。

然而,"装饰"是展现节庆祭礼空间风雅的装置,那闲寂茶的世界当属正式(节庆)还是非正式(日常)的呢?这个问题不易回答,姑且作如下考虑。

鸭长明生活在远离世俗的闲寂居所,这与人为装点的节庆

4 "无装饰"的审美意识

空间形成鲜明的对照,但长明绝非因为贫穷才迫不得已过这种生活,事实恰恰相反,他是舍弃了优于其百倍的京城大宅邸,出家后选择方丈草庵独居。换言之,他把自己置身在与日常隔绝的虚构空间中,亲身实践与"人为装饰的风雅"相反的"负的风雅"。闲寂茶人的草庵风格茶室就是以风雅为意匠的茶室形式,也可认为这种意匠是以"去除的美学"[14]替代了"过剩的美学"的、一种相对于正式(节庆)而言的"非正式(日常)"[15]意匠。

利休晚年担任秀吉的茶道师匠[16],锐意创新,烧制了引入高丽茶碗形式的"碗沿口外翻"的赤乐茶碗、表面模仿茶釜肌理的黑乐茶碗(图46),设计了仅2叠榻榻米大小的山崎妙喜庵待庵(图47)茶室,他这一时期的工作把闲寂茶的意匠推向了顶峰。《南方录》中利休曾提到,《新古今集》中所载藤原定家名歌"樱花红枫遥望无,夕阳茅屋岸边秋",是将自己的心寄托在有形的外物上。没有绚烂的樱花和火红的枫叶,这

图46 长次郎 黑乐茶碗
(铭大黑) 口径10.9cm 约
1856年 私人收藏

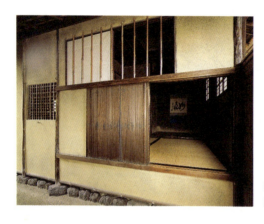

图47 千利休 妙喜庵待庵

般荒凉且"闲寂"的光景深深打动了人心,根据冈崎义惠的解释,即"看惯了樱花红枫之风雅,欲超脱以往成就飞跃"(冈崎,1947)。秀吉的茶道师匠利休参与了黄金茶室的设计,尽力满足主君的豪奢兴趣并付诸行动。同时利休还在大坂城、聚乐第、肥前名护屋城、伏见城中设置名为"山里"的草庵风格茶室,让秀吉也享受了闲寂茶世界的乐趣。

但是,利休对"无装饰"理念的过分倾心最终与秀吉的审美观渐行渐远。利休剖腹自尽后,闲寂茶转向大名茶[17],在意匠上又重现"樱花红叶之风雅",即古田茶陶中诙谐的"歪斜"造型游戏以及小堀远州[18]的"绮丽孤寂"。

正如本章开头所言,服部幸雄认为桂离宫属于"无装饰"美的谱系,但桂离宫的设计体现了凝聚着复杂技巧的"简素美",同时又是"人工美之极致",与"绮丽孤寂"同类,也可

4 "无装饰"的审美意识

以说是"装饰"与反"装饰"创造性结合的产物,是一种新型的美之意匠。

利休寡默的"闲寂"意匠在"装饰"上自我实践的时间实在太短,但不可否认,利休留下的遗产给日本装饰美术传统带来了新的深度和广度。

"无装饰"美是一种"负的装饰","更是一种虚构",出于厌倦了"装饰"美的过度和烦琐,以求两者间的平衡。这正是如上所说的中心思想。同样的简素美在中国也出现过,宫崎市定下面的故事十分有趣,讲的是北宋"风雅皇帝"宋徽宗的一段轶闻。

> 作为一个具有高尚雅趣的人,宋徽宗当属不折不扣的文化人,他在京城东北一角建造假山,名曰"艮岳",体现了贵族阶层的一种理想,他们在厌倦了都市奢侈的生活后,希冀回归简素的自然。……假山的湖石花木自千里之外的江南运来。……建造完成的艮岳洋溢着自然雅趣,建筑物的柱子和板壁保留着原生态的自然风味(宫崎,1978)。

中国人是否也把这种营造称之"风雅"另当别论,但至少在回归"简素的自然"上精心专研,这点与"闲寂风雅"殊途同归。

"方丈"原指僧房的狭小，不用说这个词语来自中国。然闲寂茶草庵更为窄小，仅有2帖草席，还有更小的仅1帖台目[19]，几乎小到了极限。它的原型或许也来自中国文人的极小书斋，比如现在的北京紫禁城（故宫博物院）中的三希堂[20]。总之，在说明日本文化中的"缩小意识"（李御宁，1982）时没有比茶室的例子更为合适的了，其中蕴藏着让狭小空间变大的魔力。当坐在利休设计的妙喜庵待庵中，我没有看照片时想象的狭小感觉，相反会有一种奇妙的安闲感，像是回归到了母亲胎内。但据说曾经访日的法国小说家杜亚美（Georges Duhamel，1884—1966）曾留下了酷评："狭小得不似人住的空间。"大家都说一旦知晓了"闲寂风雅"的魅力就难以忘怀，但若不带任何成见，以儿童的目光看"皇帝的新装"，或许会觉出几分诡异。

这里须反复强调的是，"闲寂"的意匠并非与"装饰"世界完全无关。它是从过度装饰转化而来的"负的装饰""负的风雅"。利休切腹自杀前送给大德寺古溪和尚一对金屏风作为留念，屏风上画的是唐玄宗和杨贵妃华丽的宫廷生活，这个事实恰恰证明"闲寂"与"装饰"间关系并不疏远。

余白的绘画、余白的庭园

我曾以为"余白"这词在中国的画论中早就出现了，然事

4 "无装饰"的审美意识

实并非如此,查诸桥辙次编《大汉和辞典》不见"余白"一词。然而,余白亦即注重没有任何笔墨的虚无空间,也始于中国。如书论中所言"以虚为实"(清代蒋骥《续书法论》),画论中说到忌讳"涂抹满幅"(北宋郭熙《林泉高致》),意思就是不能画满整个画面。福永光司认为"其根源在于中国人把握空间的方法与欧洲人不同——中国人认为实就是虚,虚又能瞬时间转变为实,两者处于运动和变化之中,即将它作为一种内含时间的、自我经验的空间来把握"(福永,1971)。

为了追求完整的虚无空间的余白效果,12世纪至13世纪南宋的水墨画家进行了积极的尝试,他们把风景的主题画在画面的一角,通过笔墨的浓淡做出暗示,不着笔墨的画面反而很大,这种"残山剩水"构图法也是其中一种。"在惜墨如惜金"的梁楷减笔画以及玉涧[21]得心应手的泼墨法中,余白具有重要意义。而牧溪和玉涧的《潇湘八景图》(图48)中,画面的

图48 玉涧《潇湘八景图·山市晴岚》 33×83.1cm 13世纪前半 出光美术馆藏

大半是余白，通过墨微妙的浓淡暗示光影大气的深远。

引发日本水墨画家兴趣的正是南宋绘画中的余白效果。融会贯通并达到高度艺术表现水准的是长谷川等伯画的松林图屏风（图49），堪称日式水墨画登峰造极的作品。长谷川从牧溪那里学到的笔法，活用在此处，描绘了朝雾中若隐若现的松姿。明亮清新的画面上，六扇屏一对的屏风自右至左展示了四丛松树，巧妙构图，既疏朗又条理分明，最重要的就是凭借了余白的效果。

米泽嘉圃以这幅画为例，条理清晰地说出了余白的意义：

> 所谓余白就是画面中笔墨表达的意气（也称"气势"）所能影响到的周边范围，换言之，根据意气的质和量，

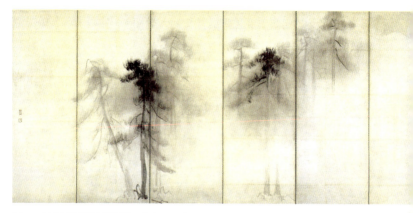

图49　长谷川等伯松林图屏风　六扇屏一对
各156×347cm　东京国立博物馆藏

4 "无装饰"的审美意识

笔墨在画面上相应地占有的势力圈。笔墨为了完成意气的表达,不允许妨碍意气表达的余物夹杂其中,一切都将被摒弃,这样势力圈就形成了空白。余白随意气质和量而变化,笔力峻拔、墨气秀润则余白多;反之,薄弱低劣则余白少,正如磁性强弱决定磁场大小一般。因此,若在大而无当的画面上仅画一只笨拙麻雀,还炫耀这是种"无"的艺术,那只能说是太愚蠢了。……余白与其说是人为营造的,毋宁说是自然产生的。(米泽,1960)

长谷川等伯的《松林图》中使用了藁笔[22],而画家大胆而细心的运笔力度保证了磁场的广度。到了江户时代,诚如米泽所言,因笔力磁性不够,形式上的"余白"充斥于画面,只

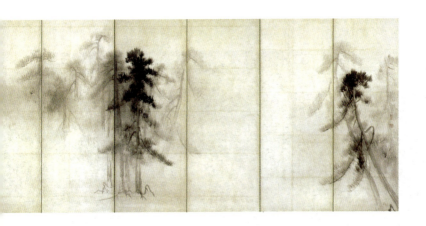

剩空虚。南画第一人池大雅曾说"画面中不着墨的部分才是最难处理的部分"。

追求余白效果不仅见于绘画,也见于枯山水的庭园,典型代表有大仙院和龙安寺的石庭。这里就以龙安寺的石庭为例考察枯山水(图50)。矩形庭园宛如一大张榻榻米,上面铺满白砂,大小不等的15块朴实无华的石头分成五堆叠置。这种庭园造型成就了"无装饰"设计的极致作品,也有人认为它象征禅宗的严厉性。我赞同立原正秋的分析,这只是被称为山水河原者[23]的庭园工匠们的"消遣",也就是说视之为一种风雅更为自然(立原,1977)。

无水无木之石庭或枯山水,并非日本独有,苏州留存的文人园林,亦常于中庭铺设石板,墙际建亭或配以形姿各

图50 龙安寺石庭

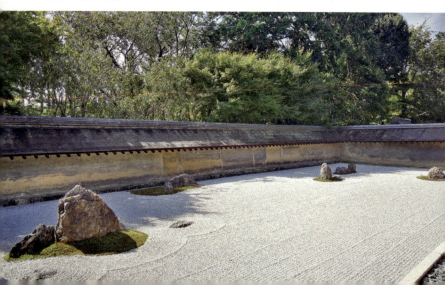

4 "无装饰"的审美意识

异的太湖石及数株花木。在纽约大都会艺术博物馆就有一座仿制园林[24]，归根到底可以说它们与枯山水存在亲缘关系。（顺便提一下，日本的庭园常被引证作为非对称意匠的典范，但在中国园林中，比如明代文人营造的苏州拙政园等，只要设计目的是个人休憩的场所，同样以变幻纷呈的非对称理念为其原则）。

即便如此，与上面提到的园林相比，龙安寺石庭依然十分独特，因为其意匠始终贯穿着"去除的美学"思想，近于《松林图屏风》。有棱角的石头、光滑的石头，在白砂中形姿各异地相互呼应。石块之间"间隙"的设置妙趣横生，通过这种引人叫绝且单纯的组合，产生百看不厌的效果。这里的余白就是白砂，石头发出的"磁力"覆盖着白砂，使得整体产生愉悦惬意的游戏心和紧张感。这种极端明快的造型设计是否是15世纪后半期的作品，抑或是稍后时代的佳作呢？在此暂且不下结论。

11世纪编纂的造园技术与理念的指导书《作庭记》颇为有名，此书开篇详细讲述了立石，即石组[25]的搭配方法，其中说到"生得山水"，即以实际的名胜风景为依据并留意模仿。书中反复出现要"遵从石头自然规律"的重要法则。山麓或野筋[26]石块或如群犬俯卧，或如野猪四处奔跑，又或如牛崽对着母牛撒娇。若有一块石头在前面逃，必然有七八块石头尾随追逐，很像儿童在玩捉迷藏，意趣盎然无穷

无尽[27]。

龙安寺的庭园石组，根据自江户时代起就有的"虎仔渡河"[27]传说，讲述了一只母虎带着三只小虎渡河的故事。将石头比拟为动物的做法继承了《作庭记》的设计理念，但我个人以为这座庭园模拟的是海中的岛屿。自古以来，日本人一向喜好在庭园中模拟海景。《作庭记》中也详述了模仿"大海的样子""岩石星罗棋布的海滨"的石组。龙安寺的庭园使用白砂抽象地表现水面，虽说抽象但并不意味着与自然的对立。正如《作庭记》中所言，这是依据印象联想形成的自然模仿，是形态的"消遣"。就某种意义而言，白砂中浮现的石头就是"缩景"。在这种生动默契的形态中蕴藏着山水河原者工匠们对石头的感受性，他们继承了《作庭记》的精神。白砂表现的"余白"也可置换成日本人审美观的关键词之一——"间隙"，即一种超越时间和空间、无比充实之"虚"的尺度。

中国美术的"余白"，内含有虚实一体的思想，在日本美术中它是如何"和样化"的？这是个尚未解决的问题。它如同所有的"和样化"问题一样，并没有一个简单的答案。在此仅举个对此有用的线索——宗达的风神雷神图屏风和光琳的燕子花图屏风，其中贴满金箔装饰的、辉光四射的黄金色部分便是"余白"。

4 "无装饰"的审美意识

不留余白的画面

关于余白的话题,后面还有论及,暂且重新回到无余白的"装饰"世界。

图51、52是《净琉璃绘卷》中的一个场景,此绘卷是根据牛若传说创作的御伽草子故事《净琉璃》绘制而成。故事讲的是牛若随金壳吉次下奥州,途中借宿三河国矢矧旅馆时,听到从富翁宅邸传来富翁女儿净琉璃小姐的琴声,不禁为之心动,于是蹑手蹑脚偷偷潜入小姐房中,两人海誓山盟喜结良缘。其中夹杂着艳丽的"爱慕语言""大和语言"对话的叙事情节,赋予了故事生命力。日本中世创作的《净琉璃》到了17世纪初发展成为木偶剧,用三味线[28]弹唱,聚拢了很高的人气,随后出现在了绘卷中。MOA美术馆藏《净琉璃绘卷》是该馆的镇馆之宝,原先为福井大名松平忠直家藏。

《净琉璃绘卷》全套为12卷,绘画极其精致,色彩极为鲜艳,这套装饰绘卷的亮点是堪称人间仙居的华丽的富翁宅邸——寝殿造建筑、书院造建筑、权现造[29]建筑的殿堂以及灵庙等。在这些超现实的建筑物中牛若和净琉璃小姐展开了他们的爱情故事。

牛若偷偷潜入的富翁小姐的闺房,房间内装饰着以四季为题材的袄绘。东春南夏,西秋北冬,根据画题说明,季节与方位的关系遵循自古以来的阴阳五行学说,画面内侧看不见的部

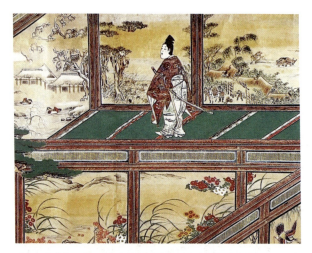

图 51　传岩佐又兵卫《净琉璃绘卷》（第 4 卷，局部）　高 33.9cm
MOA 美术馆藏

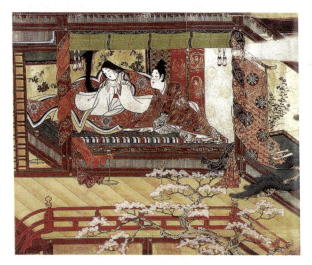

图 52　同上《净琉璃绘卷》（第 5 卷，局部）

4 "无装饰"的审美意识

分反转画在画面上,供人欣赏(图51)。牛若得便潜入小姐闺房(图52)。房间围以金屏风,豪华的客厅装饰应有尽有,满满当当地摆在这个不可思议的狭小空间里。画面自此连绵不断地描绘了两人海誓山盟至共寝、分别前的情节,并配以说明文。画面上毫不吝惜地使用了金银、铜绿、群青、朱砂等,以极绵密的笔法描绘了豪华殿堂和室内家什,因场面不同、形态各异,烘托出奇妙的超现实感。庭园漂亮无比,有樱花和朱色栏杆的渡桥,并配以龙头鹢首舟船、瀑布和鸟,增加了情景的梦幻性,一切都是对净土世界的模拟。

广末保评价此绘卷"混合了绚烂和粗野"(广末,1965),它出现在绘卷丧失其艺术性的17世纪30年代简直与时代格格不入。同一时期狩野探幽创作了名古屋城上洛殿襖绘,留有大量余白,画风新颖潇洒,而《净琉璃绘卷》则满幅色彩,给人花哨艳俗的印象。若说是因为日本战国桃山的大乱结束后,无用武之地的武士们能量过剩才花费大量金钱投入在这种无意义的装饰上,那也无可厚非,但实际上远非如此简单。为什么我们能从中感受到超乎寻常的激情?大概制作这幅色彩绚丽的绘卷,有着对平安以来的"过差"或"婆娑罗"风雅传统的总清算的意味。顺便提一下,在17世纪20年代至17世纪50年代之间,这种以木偶净琉璃故事文本原型制作的装饰绘卷在大名阶层十分盛行,以至于现在存世量相当之多。

注　释

〔1〕　白木：仅剥去树皮不涂任何色彩的素木称为白木。同理，带树皮的原木称为黑木。

〔2〕　重建大殿：日语称"式年迁宫"，届时将神体从旧殿迁移到新殿。

〔3〕　鱼形压脊木：日语称坚鱼木，正脊上横向安置一排圆木。

〔4〕　长木：日语称"千木"，置于屋脊两端交叉突起并朝向天空的一对方木。

〔5〕　大尝会：天皇即位仪式中的一个仪式，此处指1989年平成天皇即位时仪式。

〔6〕　长屋王（684—729），奈良时代的政治家，天武天皇孙。《万叶集》《怀风藻》收有其和歌。

〔7〕　鸭长明（1155—1216），镰仓时代前期的歌人。《方丈记》为其随笔，记述他出家后的生活和心境。

〔8〕　村田珠光（1422或1423—1502），室町时代中期茶人、僧人。闲寂茶的创始人。

〔9〕　武野绍鸥（1502—1555），日本战国时代堺豪商、茶人。

〔10〕　千利休（1522—1591），日本战国时代至安土桃山时代的商人、茶人。闲寂茶的集大成者，世称"茶圣"。

〔11〕　闲寂茶：日语称"侘茶"，茶室结构简单，茶具朴实无华，追求草庵风格的闲寂美。

〔12〕　书院台子茶：在书院造建筑中进行的茶会，流行于室町时期。要求茶室绝对肃静，主客问答简明扼要，从而一扫斗茶的杂乱之风。茶台子即茶具架，客厅中使用的茶道台架。

〔13〕　织部：即古田织部（1543—1615），日本战国时代至江户初期的武将、大名、茶人、艺术家。与千利休并为茶道之集大成者，并亲自从事茶器、宴席用具的制作和建筑、庭园的建造，独创的"织部嗜好"流行于安土桃山

4 "无装饰"的审美意识

时代至江户前期。

〔14〕 去除的美学（aesthetics of elimination）："不装饰"是日本式简约的核心，浮世绘省略背景的画法、龙安寺石庭当属其典型例子。此说法源自国际美术史学会（1991年9月，东京）上高阶秀尔的讲演。——原注

〔15〕 这里的"正式"和"非正式"，日语分别写作"晴れ""褻"。"晴れ"指的隆重盛大的场合，如节庆、婚嫁等日子，外出身着盛装，言行须有礼。而"褻"意为日常生活，朴素装扮，不外出。

〔16〕 茶道师匠：日语称茶头，即服务于有身份的人，专司茶道的领班。

〔17〕 大名茶：亦称武家茶道，主要指江户时代以降在武家社会中流行的茶道。

〔18〕 小堀远州（1579—1647），安土桃山时代至江户时代前期的大名、茶人、建筑家、作庭家、书法家。

〔19〕 1帖约1.62平方米，1帖台目相当于1帖的约四分之三，即1帖去掉茶具台架的大小。

〔20〕 三希堂：在北京紫禁城皇帝办公建筑群的一角，有座2.5米见方的狭小书斋"三希堂"。书斋的一半为上座，有桌子和座椅以及物架，墙壁上挂着山中书斋画。建筑史学家宫上茂隆认为，这与日本草庵茶室存在比较深的渊源。参见朝日电视台1991年11月13日放映的节目《紫禁城的一切》。——原注

〔21〕 玉涧：生卒年不详，南宋末元初画僧。擅长山水、墨竹墨梅等，书法与众不同，亦精通诗歌。在室町时代以降日本，是与牧溪齐名的中国南宋末年画僧，其山水画风格被称之为"草山水"。

〔22〕 藁笔：用稻秸做成的笔。

〔23〕 山水河原者：室町时代出身低贱的工匠，主要从事作庭或制作盆景，因作庭技术精湛，被誉为"泉石妙手"。

〔24〕 即1978年陈从周先生的"明轩"，以网师园之"殿春簃"为蓝本所建。

〔25〕 石组：日本庭园中通过石块的组合造景，或称岩组。

〔26〕 野筋：日本庭园中坡度平缓的假山或园道。

〔27〕虎仔渡河：南宋周密《癸辛杂识》所载故事："'虎生三子，必有一彪。'彪最犷恶，能食虎子也。予闻猎人云，凡虎将三子渡水，虑先往则子为彪所食，则必先负彪以往彼岸；既而挈一子次至，则复挈彪还；还则又挈一子往焉。最后始挈以去。盖极意关防，惟恐食其子也。"其实属于一种数理脑筋游戏。——原注

〔28〕三味线：日本的拨弦乐器，又称蛇皮线。

〔29〕权现造：日本神社建筑之一，以石室房间连接正殿和拜殿的建筑形式。始于平安时代的京都北野神社，后因江户时代的日光东照宫而流行。

5 游戏心

从雪村画看"游戏"

在第 1 章介绍的《日本的装饰样式》中,谢尔曼·李通过与中国绘画的比较说明了日本绘画中装饰样式的特征,使用的比较材料是宋代牧溪与日本 16 世纪画家雪村[1]的水墨画(图 53、54)。谢尔曼·李进行了如下说明。

> 牧溪的虎图中,画家的笔法(笔致、运笔)把毛皮覆盖下的老虎外观描绘得如真虎般,细致入微地表现出真实存在的老虎样态。而雪村的虎临摹宋元的虎画,只存在于审美观的世界里。他的笔致本身就是目的,从而带上了我们喜闻乐见的游戏性(playfulness)。

谢尔曼·李拿乍看起来与"装饰"不相干的水墨画举例来说明日本美术的装饰性,实在是高明,让人折服。我们须注意 playfulness 这个词语。同样的词语,冈仓天心在他的英文著作《东洋的理想》中,针对雪村的画,也使用了这个词语。天心

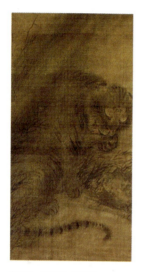 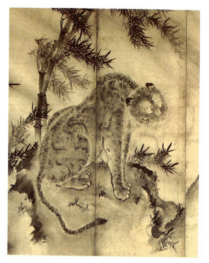

图53 传牧溪《虎图》 123.6×55.8cm 13世纪后期 克利夫兰艺术博物馆藏

图54 雪村龙虎图屏风（左屏，虎图局部） 六扇屏一对 各171.5×365.8cm 16世纪中期 克利夫兰艺术博物馆藏

在点评雪村的师兄雪舟的画时，认可其禅宗精神的直截了当、自我克制以及沉稳持重的同时，说了如下一段话。

> （雪村的画）具有禅境界中另一面的本质性特色，即自由、快乐以及playfulness。这对于他来说，所有的人生经验充其量只不过是消遣。他旺盛的精神足以享受这充满生机的自然中的所有一切。

谢尔曼·李认为，7—10世纪的佛教美术、14—16世纪

5 游戏心

的水墨画和茶美术、18—19世纪的文人画派——这三个时期的日本美术，在中国统领下形成的"远东国际样式"框架中取得很高的成就。他接着说，其他时期的日本人在"既像写实又像漫画（caricature）的说话[2]样式"和"意识上精益求精的装饰样式"的两个极端，做出了原创性贡献。也就是说，他通过写实性故事样式（写实的说话样式）和装饰样式认可了日本美术的独特性。

谢尔曼·李的想法使我受益匪浅，冈仓天心和谢尔曼·李点评雪村作品时不约而同地采用了playfulness一词，所以我在这里再加上这一词语作为论述日本美术特色的关键词。我以为，playfulness（很难译成对应的日语，只能根据情况分别译为游戏性、游戏、消遣、游戏心等）一词与其说来源于禅，毋宁说它是源自于更古老的绳纹时代、至今流淌在日本造型根基里的要素。谢尔曼·李在说明日本美术的装饰性时，恰到好处地使用了playfulness一词，由此看来，装饰性和游戏性在日本美术的表达形式上拥有非同一般的亲缘关系。

外国人常说日本人不懂得幽默，确实日本人的生活态度有许多死心眼的地方。但是，赫伊津哈（Johan Huizinga）在他的著书《游戏的人》（*Homo Ludens*）中暗示，在日本人日常的一本正经的生活背后，其实隐藏着非常旺盛的游戏心。正是这种的游戏心，使他们在美术上找到了绝佳的宣泄对象。

八大山人与若冲

游戏世界在中国美术中当然也有,"逸品画风"是其典型例子。这种奇特画风的开拓者是8世纪中后期出现的几位山水画家,其中有王墨、张志和、顾氏等人,虽然他们没有作品存世,但根据记载,他们的绘画态度十分离奇。大醉之后,他们会出现在游人面前,和着乐队的演奏在铺开的大幅画绢上泼墨,边笑边唱,舞动着身子作画。偶然产生的形状,或为山或为岩,又或为云或为水。如此夸张的即兴表演,在日本连想都不敢想。然而,乍看无章无法、随心所欲的作画方式,却是遵循一种哲学,即"游"的老庄哲学,以接近造化之天真无为的

图55 八大山人《莲上水禽图》(《安晚册》之一) 31.7×27.5cm 1694年 泉屋博古馆藏

图56 伊藤若冲《芦上翠鸟图》 114.0×30.0cm 18世纪中期 大光明寺

5 游戏心

心境作画,画出的山水也就更为接近造化的鬼斧神工。

活跃于 17 世纪末期的八大山人是逸品画风的末裔。其水墨画所绘的花鸟鱼虫横溢着逸品画风传统中的机智、即兴性和幽默感。初看杂乱无章的表现形式中潜藏着难以言表的尖刻和讽刺(图 55)。

八大山人出身明朝王族,据说他对清朝一生怀恨在心,这种仇恨或孤独感在他的作品中得到了表达。即使我们不带任何成见去欣赏他的这些画,都能感受到他的绘画并非单纯且天真地对生命的肯定。

我们把八大山人的画作与日本画家伊藤若冲的水墨画(图 56)作一比较,若冲活跃于画坛比八大山人晚半个世纪,但两者的水墨画却有着不可思议的相似性。与其说这是偶然的一致,我宁可认为八大山人的画风在他死后继续流行,之后又传到了日本。手法和题材相似,但表现形式绝不相同。一言以蔽之,若冲的游戏属于孩子般的游戏,画作充满着对生命肯定的乐观和单纯的天真,这恰好就是日本美术的游戏性特征。

Childlike(孩子似的)一词在艺术领域并非褒义词。然而,苏东坡把造物(造化)称为小儿,意思是说人是受造物摆布的存在,但也可以像小儿般无邪地与造物嬉戏。看若冲的水墨画,我倒觉得,像孩子般能与造化嬉戏的,不正是日本的美术家吗?!

无邪率真的游戏表情在任何民族的大众艺术中都能找到。

图57 大同九龙壁前庭水池周围的石雕之一（猿） 摄影/辻惟雄

当你去中国旅行时，会在不引人注意的石桥栏杆上发现石雕的猴子和狮子，它们讨人喜爱的表情让人心情平静（图57）。若在署名八大山人的作品中看到若冲般悠闲自得的画风，这大半是出自民间画家之手的仿品。从朝鲜李朝陶瓷中大胆奔放的绘画（图58）以及民间画中对老虎异想天开的变形（图59）中，我们能够感受到民众充满生机的游戏心和幽默感。但是，若要在美术中反映清高的品格，鄙视绘画工匠，那在他们的精神世界中，这种民众无邪的游戏世界将从宫廷和知识分子的美术中被完全地分离出来。但在日本美术中，像小孩似的游戏覆盖了包括宫廷美术在内的整个美术领域。

下面同第3章体例，让我们按时代顺序去追寻日本美术中

5 游戏心

图58 粉青沙器铁绘莲池鸟鱼纹俵壶 李氏朝鲜(1392—1910) 高14.4cm,横宽23.6cm,纵宽12.8cm 大阪市立东洋陶瓷美术馆藏(原安宅藏品)

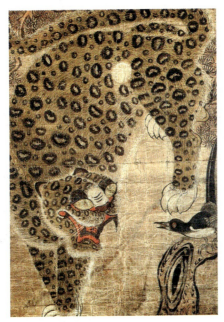

图59 朝鲜民间画《虎画》 日本民艺馆藏

游戏的各种表现吧。

绳纹土器与埴轮

我们先来看绳纹土器（图60）。这在第3章已介绍过，再次亮相是因为绳纹最盛期施纹的非对称以及自由变化的图案，借用矢部良明的话说，就是"无穷动的线条游戏"（矢部，1989）。饰纹的非对称被认为是日本美术的一大特色，我认为它与日本美术的游戏性有着密不可分的因缘关系。

接着让我们跳跃到埴轮[3]，一般认为埴轮以中国的明器和陶俑为原型，但与中国陶俑相比更为稚拙。埴轮动物或人物的眼鼻穿孔，像是某种符号。但正是这个约定般的表达方式，

图60 绳纹土器 富士见町德久利出土 高47.6cm（出处：藤森荣一编《井户尻》）

图61 《笑脸男》（埴轮） 高34.3cm 5世纪 东京大学藏

5 游戏心

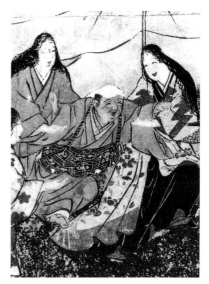

图62 花见游乐图屏风（左屏，局部） 六扇屏一对 各149×352cm 神户市立博物馆藏

却能传达明朗的情感，引发我们的怀古幽情，令人不可思议。

图61是《笑脸男》的头部残片。这可能是安慰死者灵魂的丑角，但我看着这个脸相便联想起17世纪初风俗画中赏花人群的表情（图62）。两件作品时隔千年，但所表现出的两种"笑脸"有着惊人的相通之处，从中能够感觉到亘古不变的日本人乐观的表情。

天平的笑脸

自538年（宣化天皇三年）朝鲜百济王献佛像给大和朝廷，

直至9世纪末,如谢尔曼·李所言,是日本美术完全融入"远东国际样式"的时期。奈良的寺院中保存至今的佛教雕刻显示,日本的佛教美术不仅在技法上,而且在精神性和崇高性的表现方面也不亚于中国,达到了相当的高度。但这不意味着这个时期的美术与幽默无缘。

亚洲古老的假面剧起源于古希腊,伎乐为其一种,传来日本后在寺院的法会上表演。752年(天平胜宝四年)东大寺大佛开光仪式上表演的伎乐最为经典,据记载这是场开朗幽默的滑稽剧。其中有场戏弄人的诙谐戏文,讲的是爱慕美女的丑陋昆仑纠缠美女,结果被护卫的力士压弯阳具狼狈不堪的情节。

这场演出中所用的面具至今存世(图63)。和辻哲郎在《古

图63 伎乐面具(昆仑) 高38.7cm 东大寺

图64 正仓院文书落书(涂鸦)《大大论》 高29.3cm 约8世纪中期

5 游戏心

寺巡礼》中评论这件伎乐面具时说:"这是种近距离接触活生生的人时,其生命所释放出来的感觉。"这种生命感、开朗的幽默感都是从中国带来的吧,而我们也能在这里完全感受到天平人的游戏心。

正仓院流传下来的日常生活用品,上面的饰纹同样也洋溢着生命感。想想绘制在《密陀彩绘盒》(图23)表面上奇妙的瑞鸟,点对称构图中瑞鸟的表情充满着生动活泼的游戏气氛!之后的大和绘和莳绘等和风日常生活用品的意匠都忠实地传承了这种来自大唐美术开朗幽默的游戏心情。俵屋宗达描绘的养源院杉户绘[4]的唐狮子(图82)便是其中的典范。

涂鸦对于了解天平人的游戏心也很有帮助,它流传于正仓院的许多写经中。其中一卷尚未抄写完的经卷一角,画着一个耸肩瞪眼的男子,似乎在叫喊着什么,上方写着"大大论"三字(图64)。据说这幅漫画表现的是监工嫌抄经生工作速度慢

图65 土陶盆内面的涂鸦(猴子的速写) 平城京长屋王邸遗迹出土 8世纪前半

图66 梵天像台座连接部分的涂鸦 8世纪后半 唐招提寺金堂

而发火时的模样。

1945年（昭和二十年）修理法隆寺金堂（佛堂正殿）时，发现天花板上有许多涂鸦。主题形形色色，既有人物也有动物，其中还见有描写性器和性交的涂鸦。不知这些涂鸦者是否意识到他们的行为会玷渎神圣的空间。

图65是在729年（天平元年）烧毁的长屋王宅邸遗址中最近发掘出的土器残片，在不上釉的盘子背面用墨勾出了一张猴脸，惟妙惟肖。大概只有细心观察过宅邸饲养猴子的人才画得出来吧。

唐招提寺金堂的梵天像台座接缝处隐藏着的涂鸦，杂乱无章地绘在龟壳形板的平面上，大概是给佛像上彩的工匠们留下的。

图66宝相花纹和人物的似颜绘[5]之间还画着马、大眼

5 游戏心

图 67 《鸟兽戏画》（甲卷，局部） 纵 30.4cm 12 世纪中期 高山寺

睛兔子、青蛙等。这些和长屋王宅邸遗址出土的猴脸涂鸦都是 12 世纪《鸟兽戏画》（图 67）中动物涂鸦的元祖。奔放不羁、变幻无常的运笔在这些涂鸦被发挥得淋漓尽致，是"极其日本式的"。遗憾的是这些运笔技巧并未能在阳光照耀下的地方自由挥洒。

平安美术与游戏——优雅

正如前面说过的，9 世纪末，遣唐使制度被取消，接着日本式的装饰样式在王朝贵族的手中产生并发展成熟。这些与游戏之间密不可分的关系，通过赛画游戏的观赏方式可窥一斑。赛画是当时流行于贵族之间的赛物游戏之一种，左右双方拿出名家高手的绘画，或写有诗歌的册子或画卷，比赛绘画的完成

度和装帧。穿戴华贵的贵族们欢聚一堂，会场装饰得宛如庭园洲滨[6]，极尽风雅之能事，堪称名副其实的美之游戏。《源氏物语绘卷》（图3）和西本愿寺本《三十六人家集》（图25）都是为赛画的平安贵族准备的、"美之消遣"的道具。

《三十六人家集》的料纸装饰是"装饰"与"游戏"相结合的高水准的稀世之作。染纸[7]的组合形式变幻无限，虚空中漂浮般的折枝、飞蝶、小鸟、红叶等各种饰纹流动不止，加之和歌的散书[8]与之配合，勾画出难以言喻的韵律——颜色和形状相得益彰，优雅诙谐的形象尽显其中。一切艺术都趋向音乐的状态，我还未曾见过比这件作品更接近音乐性格的视觉艺术。这是由"物哀"抒情为基础的游戏所装饰的世界……

然而，平安贵族感情还有"风趣"这一侧面。同时代的美术与"风趣"相结合时，所表现出来的即为快活的笑脸。

平安美术与游戏——"乌浒"

天平工匠暗中取乐的涂鸦在前面已说过，平安贵族的"风趣"心理使传统得到重生。

王朝贵族出于百无聊赖的消遣，大约在9世纪末开始创作戏画。有则轶闻说，曾有一位名叫五条御的女性画了张烟火烧身的自画像并配上诗，把画寄给了自己恋慕中的男子。10世

5 游戏心

纪末的花山院[9]是一位在艺术方面有特殊才华的人,他擅长戏画,作品中凝结了机敏的表现力,其中就有表现转动的牛车车辐的画作。转动的车轮这种表现形式在中国未曾有过,西方在17世纪的荷兰才有表现纺车的画作,但平安贵族的戏画中竟然出现了转动的车辐,这令人颇感兴趣。12世纪、13世纪的绘卷作品中也能找到实际应用花山院绘画试验的例子。

《今昔物语》讲到过11世纪上半叶有个与众不同的僧人义清阿阇梨画"滑稽画"[10]的故事。"乌浒"这个日语词意为愚蠢,但在当时似乎并没有轻蔑的意思,反而像是一种赞美的话。话说有个人拿了张加长的纸死皮赖脸地要义清作画,义清在纸上啪的一下画了个小点状的东西就停笔了。求画人急了,要他多画些,这次义清在纸的一端画了个执弓射箭的人物,在纸的另一端画了个靶子,然后在两者之间画了一条线,表示箭在飞行的状态。求画人看后生气地说:"这样的话,其他东西不就画不上去了吗?"据说义清装作若无其事的样子,不予理睬。

这种戏画的精神和手法,在谢尔曼·李分类为"写实性、讽刺性的故事样式"的绘卷作品中得到了艺术升华,比如12世纪的《鸟兽戏画》《信贵山缘起绘卷》《伴大纳言绘词》等。

图67是《鸟兽戏画》甲卷,是借用野地里玩耍的兔子、猴子以及鹿等动物比拟人的一种风俗画。在溪流中兴高采烈地玩水嬉戏的动物形象与当时儿童充满朝气游戏的情形相重合。有段歌谣写出了当时的情景,很是贴切:"且玩焉,生于世;且戏

图 68 《信贵山缘起绘卷》(第 1 卷,局部)　纵 31.7cm　12 世纪中叶　朝护孙子寺

焉,生于世;且听玩童之声,或然此身亦动乎?"[11]

日本美术对待三维空间的表现采取了"拨无"[12]的态度。源丰宗曾这样说过:欧洲的世界观是空间性的,而日本的世界观是时间性的(源,1987)。确实,看看《信贵山缘起绘卷》(图 68)之类的绘卷就会同意这种观点。在时间的流逝中所发生的难以预料的偶发事件,被如此生动的"游戏心"所捕捉并绘就类似的画卷,这恐怕是绝无仅有的吧。命莲和尚用魔法让装米的草袋像大雁群一样列队飞走,渐渐消失于远方。这样的描绘,虽说也顾及了空间的纵深,但在这里与时间的流逝紧密相连、息息相关。

5 游戏心

《信贵山缘起绘卷》巧妙利用了连续移动画面欣赏绘卷物的方式,使我们得以享受看电影般的视觉刺激。画中村民们的表情滑稽夸张,据说他们过分做作的姿态是模仿了当时滑稽剧猿乐[13]的舞蹈动作。在取材于9世纪实际发生过的政治阴谋的绘卷《伴大纳言绘词》中,同样幽默机敏的描写态度以更讽刺的方式将其发挥得淋漓尽致。

同样的幽默精神在规诫性的宗教绘卷"六道绘"[14]中依然存在,大胆地揭示了现实的焦虑和丑恶。让我们来看看《地狱草纸》,在亡者坠入的粪池里,巨大的粪蛆长着胡子,睁大眼睛窥觑着,一脸食人成性的表情。而脓池中长得像是从怪兽漫画中走出来的"最猛大虫"死死地咬住溺亡者,哀叫着的亡者脸部也如同漫画般夸张(图69)。不言而喻,这种幽默表

图69 《地狱草纸·脓血地狱》 纵26.5cm 12世纪后半 奈良国立博物馆藏

现都是有意而为之的。

下面介绍一件院政时代的史料。当时的贵族绞尽脑汁地向人炫耀自己古怪的趣味嗜好，令人目瞪口呆。一次，源三位赖政应邀去朋友藤原范兼的别墅访问，只见朋友家墙壁上画着瀑布，但只画到一半，真实的瀑布也从墙里泻下，远远看去，给人感觉就像是一道真正的瀑布整个从天而降。赖政受惊不小，回家后写诗送给了范兼：

似真似画瀑布水，醒梦之间皆难忘。

（我也说不准自己看到的是实际的瀑布还是墙壁上画着的瀑布，那种不可思议的印象让我睡觉时起床后都在想，无法忘却。）

这种"机关装置"游戏在西洋宫廷十分常见，但就如诗般细腻的游戏取向这点而言，范兼瀑布图的装置可谓独具匠心。这则轶闻同时也说明了风雅与游戏间密不可分的关系。

性的微笑（幽默）

下面让我们探讨一下描写性行为的色情绘画吧。这里不细论日本人性观念的问题，但若用一句话概括其特点的话，该是"自然性"吧。虽说佛教、儒学或者中世、近世的封建道德

5 游戏心

起到了制约的作用,但并非像基督教那样,把性本身看成是罪恶,日本人与这个观念无缘。尤其是古代社会中的性被理解为极其自然的行为。《今昔物语》《古今著闻集》的故事文学中,出现了数量惊人的性描写,这说明性就是"乌浒"的笑料。在这种环境下,被称为"偃息图绘"[15]的色情画流行开来。

《古今著闻集》中有个谈论"偃息图绘"的故事。鸟羽僧正,据传《鸟兽戏画》出自其手,他是位高僧,又是绘画高手,服侍他的小僧(侍法师)跟随他时间长了,绘画技艺水平不亚于自己的师傅。僧正心里妒忌,想找机会捉弄他一下。一次,僧正在看侍法师绘画,画的是两个男人打架的画面,双方用刀互捅对方,一个人在捅穿另一个人的脊背时,连着刀带出了自己的拳头。僧正在旁责备他这个画画得太离谱,而侍法师却不急不忙地回答说:

> 请您看看以往的绘画高手们画的"偃息图绘"!他们把那个东西画得硕大无比,实物完全不可能那么大啊。若要按实际尺寸如实地画,那画就会失去看点。所以才叫"绘画之虚构夸张"。

据说僧正听后便"认理"不语了。

"绘画之虚构夸张"可以说是日本独特的绘画理论——给本来虚构的绘画赋予生动的现实感,需要不拘泥于实际的夸

张。这个理论通过上述例子惟妙惟肖地得到了诠释。用色情绘画来举例说明，这又是多么地出乎意料！

水墨画——墨戏的世界

13世纪后，日本进入了镰仓和室町时代。

如上所述，中国水墨画在唐代诞生的初期阶段，展现出"逸品画风"这种宏大的游戏表现形式。进入宋代以后，水墨画的表现力达到高度的写实性和哲学性深度，"游戏性"为士大夫、文人社会和禅林中风行的"墨戏"所继承。

在足利将军家族庇护下繁盛一时的五山[16]禅僧们仿效中国的禅林玩起了"墨戏"。典型的有可翁[17]、默庵[18]等人的寒山图和布袋图，这些主题均属于所谓的禅机图，即通过即兴的墨戏手法表现禅的谐谑精神，其范本来自中国，但与范本相比，可以看出隐藏其中的、不同于中国的日本人的微笑。例如，默庵《布袋图》（图70）中布袋的笑脸与前述埴轮的微笑如出一辙。

由"逸品画风"派生而来的"墨戏"手法似乎与书法的"狂草"有关，它脱离忠实再现的目的，侧重于"笔墨游戏"。日本的水墨画家同时对"余白"和"笔墨游戏"产生了浓厚的兴趣。

明兆[19]是继可翁、默庵之后五山最早的正统宋元样式的画家。虽说如此，若以中国画的标准来衡量他的话，不得不说

5 游戏心

图70　默庵《布袋图》　70.0×35.5cm　14世纪初
私人收藏

图71 明兆《蟾蜍·铁拐图》中的《铁拐图》 241×147.5cm 14世纪末至15世纪初 东福寺

图72 颜辉《蟾蜍·铁拐图》中的《铁拐图》 162×80.2cm 13世纪末至14世纪初 知恩寺

其画风不合规范，带着外行的痕迹。他的作品《蟾蜍·铁拐图》（图71）是以颜辉[20]的名作（图72）为范本创作的。两相比较，自然会对明兆过分大胆的解释惊讶不已，就像是小学生自由地临摹古典名画一般。模仿者对颜辉作品神秘的精神性几乎视若无睹，借用谢尔曼·李对雪村画的评语，就是把笔致本身当成了作画目的。若要找出明兆的这幅画有什么独创性，那就是奔

放的画笔体现出的笔致了。

　　基于写实的中国绘画忌讳线条脱离对象再现这一目的。然而日本画却没有这种制约，画笔脱离对象再现，以自寻乐趣为目的，几乎都在自由运笔。绘卷中的范例，首推《鸟兽戏画》丁卷、《将军冢缘起》；水墨画中，明兆和雪村的作品亦为此类作品。拿桃山时代巨匠长谷川等伯临摹牧溪而作的《枯木猿猴图》（图73）与牧溪画的猿猴（图74）进行比较，就会发现牧溪画中微妙的墨的浓淡基本上被等伯"拨无"了。在感叹牧溪的用笔技巧"如棋盘上滚玉珠"（《等伯画说》）之余，等伯转而回到自己奔放的"笔致游戏"上来。因此，在明亮的空间下，他的运笔和所描绘的猿猴全都徜徉在喜气洋洋的游戏之中。

中世大和绘的游戏性

　　12世纪杰作不断的绘卷，进入中世后，随着普及化和量产化，渐显形式化倾向。值得指出的是，在这种情况下，12世纪绘卷的游戏性却以更加夸张的形式得到了继承。

　　《鸟兽戏画》丙、丁卷晚于甲卷，通常认为是13世纪上半期的作品，在这里戏画性已发展到接近现在漫画的程度，丁卷尤其如此——好像又回到了义清阿阇梨的"滑稽画"时代。其变化无常、即兴的游戏性线条与描写内容的滑稽性相辅相成，直接传递着画家的兴致（图75）。

图73 长谷川等伯《枯木猿猴图》(原六扇屏一对屏风中的右屏部分) 2幅 各154×114cm 16世纪末 妙心寺龙泉庵

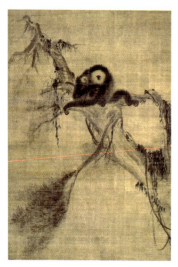

图74 牧溪《观音猿鹤图》 174.3×99.3cm 13世纪后半 大德寺

5 游戏心

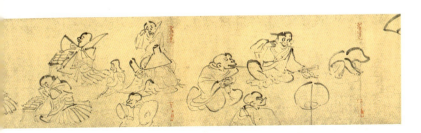

图75 《鸟兽戏画》（丁卷，局部） 纵31.2cm 13世纪前半 高山寺

颇为有趣的是，有文献证明13世纪戏画的谐谑性手法的对象已涉及宗教题材。1318年（文保二年）天台宗僧人光宗[21]编辑的《溪岚拾叶集》杂录中有一段记载。文中以听师傅讲述的形式记载了一套奇妙的不动尊主题画的内容，第一幅画描绘了不动尊和他的胁侍制咤迦童子同衾的场景；第二幅是俗人长相的不动尊蹲厕拉屎，矜羯罗、制咤迦童子在旁捏鼻子的画；第三幅画中的不动尊扮女身像，尊像前修行的和尚不堪烦恼，最终失去了做僧人的资格……光宗的师傅把这些画都当成鸟羽僧正的作品，其实这不可信。恐怕这是13世纪初的下级僧人的恶作剧，但不论如何，讽刺当时修行僧的世俗气，这种大胆的恶搞精神倒是值得瞩目的。

夸张地描绘性器官的"偃息图绘"传统也在日本中世的宫廷得到了继承。前面出现的15世纪皇族伏见宫贞成亲王的日记《看闻御记》中见有两卷《源氏物语》主题的"偃息图绘"的记载，制作时间是1438年（永享十年）。此绘卷由宫廷画师

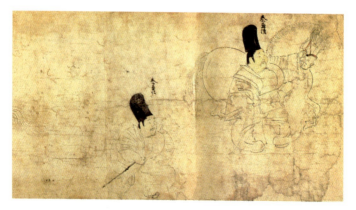

图76 《随身庭骑绘卷》（局部） 纵28cm 财团法人大仓文化财团藏

栗田口隆光担任绘画，题跋是后花园天皇和伏见宫书写的，亲王称赞绘画十分出色。皇宫里竟堂而皇之地绘制了《源氏物语》的色情版。

镰仓时代贵族间流行过名曰似绘[22]的肖像画，似绘实际上指的是什么样的绘画已无据可考，但肯定不是有名的《源赖朝像》（神护寺）之类理想化的用于尊崇的画像，应该就是一种漫画，写生人物照实绘制而已。例如，《随身庭骑绘卷》（图76）中以护卫高官的随从，即下级贵族为似绘模特，而《白描中殿御会图》（图77）中像是拍纪念照似的描绘了出席赏月宴的高官达人等，都是典型的似绘。这些画中的模特脸相，有圆脸和长脸、粗眉和细眉、高鼻和塌鼻、小眼睛和大眼睛，绘制时参照这些类型组合，加之实际观察作细微修正完成似绘创

5 游戏心

图77 《白描中殿御会图》(局部) 纵35.8cm 出光美术馆藏

作。不言而喻,这样的似绘含有戏画的性质。

有人认为中世的大和绘有形式化倾向,但其中,为对应故事文学中御伽草子[23]的产生,孕育出了新的"朴素样式",这点不容忽视。

御伽草子的读者不限于既往的贵族阶层,以更广泛的阶层为对象,因此内容丰富,包含了中世人们的理想与憧憬、朴素的信仰、对动物的爱护。御伽草子几乎无一例外地采用带插画的绘卷和绘本[24]形式,插画连同文字被多次复刻出版。当然,这些插画并非画得很认真细致。12世纪、13世纪绘卷的手法走样退化,变得不专业和稚拙。但同时却产生了不可思议的魅力,这种魅力与儿童画的魅力相通。尤其是动物的表情个个可爱逗人,连妖魔鬼怪都画得天真无邪,招人喜爱。

《百鬼夜行绘卷》(图78)中登场的妖怪们夜晚聚集在寺

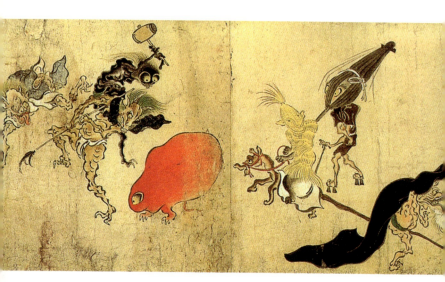

图 78 《百鬼夜行绘卷》 纵 33cm 16 世纪前半 大德寺真珠庵

庙喧闹狂欢,直到太阳升起才慌忙散场。让人不禁联想起穆索尔斯基[25]的《荒山之夜》的情景。法器、乐器、雨伞、草鞋、玩具、锅子、夹子等附体在人物、动物、鸟类、鱼类的身上,约 50 种妖怪几乎都是此类被遗弃的器物类化身的妖精。夜里画得像白天一样亮敞,整卷画面充满欢闹的气氛。这个作品大概创作于中世末期的 16 世纪前半叶,在当时的京城,风雅传统与舞蹈相结合,装扮古怪的町众舞蹈列队上街,博人眼球。妖怪们的装束与之吻合。日本战国时期以下犯上的风气为"游戏""节庆""装饰"注入了活力,混合成欢乐的交响曲,从中诞生了桃山时代"奇异"的游戏意匠。

5 游戏心

桃山——"奇异"的游戏心

16世纪后半期至17世纪初的桃山时代是一个不折不扣的"装饰"黄金时代。织田信长、丰臣秀吉像是孔雀开屏炫耀自己羽毛似的,动员了美术所有领域来装饰自己的城堡和周边环境。用金银的光辉把现世装点得如同极乐净土般庄严,这与平安时代的贵族美术有相通之处,同时还注入了战国武将的"奇异"精神,表现上更为大胆奔放。日本美术的特色是借助奇拔的雅趣将"装饰"与"游戏"结合在一起,在这里它得到了充分的发挥。

狩野永德是桃山美术的象征性人物,他绘制在隔扇上的参天巨树便是其中一例,实物大小的参天巨树画满了房间的整个墙壁,这种雅趣连在中国也不曾见过。我们在前面介绍过"婆裟罗"大名佐佐木道誉把樱花大树当成插花放在酒宴上炫耀的逸事,可以说狩野永德画的巨树也是基于同样的精神。

若将永德绘制的巨树比喻为游戏,或许有些粗俗不当,但在桃山时代后半期,更为精练、更有意识的游戏意匠凸显于世。前面已介绍过,作为桃山时代"奇异装饰"的"异样头盔"显示了桃山武将的气概——他们竟然把风雅游戏带到了命悬一线的战场上。《游戏的人》作者约翰·赫伊津哈曾经说过,战斗曾经也是游戏的一种形态,日本"武士道"令

人难解的严酷内心里竟隐藏着"游戏心"。赫伊津哈若知道有这种日本的"异样头盔",一定会更加坚定自己学说的正确性吧。

再举一个能代表桃山时代"奇异"游戏心的意匠事例,即古田织部嗜好的茶陶。如前所述,桃山时代的茶汤(茶道)继承了始于室町末期的"闲寂茶"谱系,所使用的陶器属于所谓的"和物"。民间的窑口有备前窑、信乐窑、伊贺窑等,民窑烧制的"和物"大都用于民众生活,器形大部分歪斜不规整,器物有裂缝也屡见不鲜。烧制成形的器物与其说是人工物,不如说是泥与火互相格斗后产生的自然物,因而产生了雅趣。若以土中烧玉的中国陶瓷烧制水平来衡量,日本烧制出来的歪瓜裂枣只能算是出窑残品。然而,"闲寂茶"的茶人却在这里发现了不同于中国陶瓷的别样美感,并欲将其采纳到茶汤系统中。对于以往热衷于"唐物"、崇拜中国陶瓷的日本人来说,这简直是前所未有的"美的发现"。

一旦由茶人赋予茶陶新价值,"和物"也因此离开"自然本身"而走上另一条路,器形的歪斜和裂缝成了设计上的故意。"歪斜茶碗"这种不规整的东西成了在窑中有意烧制的器物。虽说茶的求道者千利休在晚年对这种倾向提出过批评,但其弟子古田织部设计的所谓织部嗜好的茶陶,其歪斜和裂缝的意匠化甚至发展到"器形游戏"的地步。世称"破囊"铭的伊贺窑的水瓶和"沓形茶碗"的茶碗(图79)可谓其典型。有记载

5 游戏心

图79 黑织部沓形茶碗（铭藁屋） 高6.5～7.8cm，口径10.2～13.8cm，底径6.0～6.4cm 五岛美术馆藏

说当时把沓形茶碗称为"飘轻者"。由此可见，在同时代的茶人中间，沓形茶碗也属于一种滑稽的设计吧。茶碗上施文让人联想到现代抽象画的即兴发挥，散发着明快的游戏气氛。本阿弥光悦和俵屋宗达是日本装饰美术历史上最具创造力的人物，他们的出现正逢这种奇拔的意匠泛滥的时期。

宗达——天上的游戏

宗达与光悦合作创作的《金银泥底画和歌卷》系列是1615年（元和元年）前后的作品，其中一卷中，梅花的新枝向前方一直延伸到1.5米开外（图80），给人留下深刻的印象。金泥颜料比较重，拖笔很不容易，但画中的运笔却让人没有丝毫这样的感觉。宗达是一位大和绘画家，也学习过元明的水墨画。这样的梅枝构图与笔法在以往的大和绘中不曾有过，或许是模仿了元代

图 80　光悦·宗达《四季草花底画和歌卷》（局部）　纵 33.7cm　17 世纪前半　畠山纪念馆藏

邹复雷的《春消息图卷》（图 81）。这里让我们比较一下两者的线条异同，元画的运笔简直像是外科医生的手术刀，冷静而准确；宗达的运笔像是给光悦的书法作伴奏，轻盈地在纸面上滑动拖移。曾经义清阿阇梨的"滑稽画"的线条也与此相近。元画墨梅饱满的线条，简直像天体运行的轨迹般严谨，让人叹为观

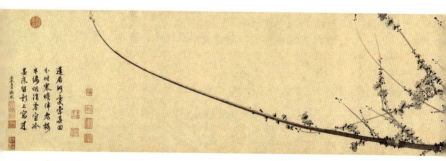

图 81　邹复雷《春消息图卷》（局部）　纵 34.1cm　14 世纪　弗利尔美术馆藏

5 游戏心

止。而宗达新枝的娇嫩新鲜，又是依托在怎样的线条上呢？

京都养源院大象和唐狮子的杉户绘是17世纪20年代的作品。同时代狩野派的唐狮子图气势凌人，迎合了当权者的嗜好。而町众出身的宗达的唐狮子（图82）则和蔼可亲，逗人喜欢。狮子的鬣毛和尾巴上还有饰纹，意味着匠人出身的宗达

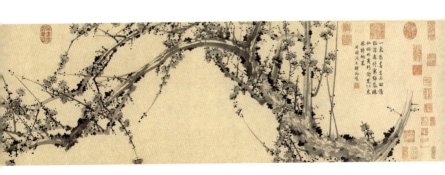

图82 俵屋宗达《唐狮子图杉户绘》
181×125cm　养源院

继承了天平时代以来的工艺意匠。这些饰纹风格的狮子形象是多么的生动活泼啊！宛如橡皮球般富有弹性，眼看着像是会从画面跳跃出来似的。戏谑（playful）就像是为这幅画创造的词语。大象的意匠更加大胆奇拔，因为抽象化和简化的处理，形状近乎椭圆，让人感觉大象的体格出奇之大。

宗达晚年杰作风神雷神图屏风（图83），正面注视画面，似乎能听闻在金色辉煌的天空——充裕的"金底余白"——之中自由翱翔的二神发出的大笑声。这幅画既是现世的赞歌，同时又超越现世，直达天际。这种豁达的世界正是日本美术游戏精神的化身。

5 游戏心

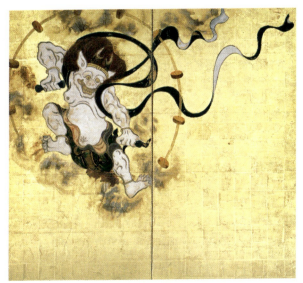

图83 俵屋宗达风神雷神图屏风 二扇屏一对各154.4×169.8cm 建仁寺

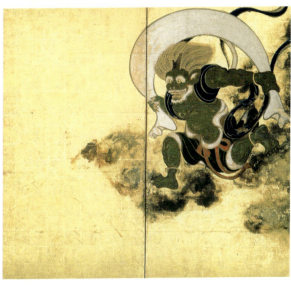

江户美术的游戏世界

在宗达的引导下,我们走进了 17 世纪——江户时代。

在这个时代,新美术的中坚力量是町人[26],他们在美术中寻找游戏乐趣的能力并不亚于任何人。在幕府设置的等级制度的压制下,美术也和艺能(歌舞伎)以及文学(通俗小说)一样,成为人们远离身份差别、追求人性解放的虚拟舞台。平安时代、镰仓时代以来的"滑稽"和"乌浒"传统以各种形式为日本美术所继承。例如,浮世绘中的春画具有以往"偃息图绘"传统再生的意义,浮世绘画师称自己为大和绘师也是因为他们认定自己继承了传统。铃木春信[27]的锦绘[28]把古典和歌或汉诗世界比拟为同时代的风俗,亦是优雅的游戏。

江户时代的人拥有旺盛的好奇心和游戏心,他们在注重传统的同时,又十分关注通过长崎这扇狭小的窗口传入的新事物。明末清初的江南商业城市中流行南宗画,传播到日本后成为南画。南画在池大雅和冈田米山人的作品中时常见到,中国文人画传统中"游"和"奇"的理念经历了日本式的改头换面。18 世纪后半期活跃于京都画坛的个性派画家——伊藤若冲、曾我萧白[29]、长泽芦雪[30]等——充满奇想的表现或许是对中国绘画中"奇"的一种游戏性解释。江户人引进了明清时期的超精细工艺技法创作了坠饰这类工艺品(图 84),但相比于与中国的工艺品,其意匠奇拔且幽默,给人以日本式的印

图84 害羞的猴子（坠饰）象牙 高7.5cm 18世纪 美利坚合众国，私人收藏

图85 仙厓《指月布袋画赞》54.1×60.4cm 出光美术馆藏

象。另外，也不能忽视白隐[31]和仙厓[32]的禅画，他们扎根于地方民众淳朴的信仰中，为便于传教而绘制禅画，其中充满着戏画的精神（图85）。

两种雅趣——比拟（模仿）与戏法

综上所述，江户时代的美术充满着各种形式的游戏要素，若要展开去论述，恐怕会涉及整个江户美术史。下面让我们聚焦话题，选择江户美术中与游戏相关的作品，特别是绘画作品，来论述两个颇具特点的手法。

其一是前述有关装饰意匠的"比拟"，也就是改换主体原

图 86 伊藤若冲《果蔬涅槃图》 181.7×96.1cm
18 世纪后半 京都国立博物馆藏

本意义和内容的手法。这种游戏性强的做法与西方的模仿恶搞基本同义。

伊藤若冲的《果蔬涅槃图》(图 86)就是个绝佳的例子。只见释迦涅槃这一戏剧性场面,各种人物形象全由蔬菜来出演,情趣盎然。除了扮演释迦的大萝卜,其他还有芜菁、南瓜、玉米、蘑菇、茄子、枇杷、莲藕等多达 50 种的蔬果,若冲巧妙地用它们偷换了人物、鸟兽的哀叹和悲伤的形象,画面上洋溢着牧歌般的诗情。这幅画不只是对佛画的单纯模仿。蔬菜批发商家庭出身的若冲是一位热心的佛教徒,终生吃素,他把草

木成佛的思想寄托在了此画中，我认为这种说法合乎情理。

这种"模仿"的对象也可以是同时代的事物。山东京传[33]于1784年（天明四年）出版的题为《小纹裁》的绘本即是一个典型例子。这部收集有各种碎花纹的饰纹设计书，内容上多为诙谐模仿。书中用碎花纹比拟异想天开的烤鱼串、接吻以及俯视看到的丁髻，并配上"京传一流"机智聪辩的双关语解说，引读者捧腹大笑，可谓奇书。

与比拟密不可分的另一个情趣是"视觉戏法"。

江户时期，随着欧洲绘画的透视法、阴影法的传入，以及显微镜展示出的放大效果的刺激，人们对非日常视角的兴趣被唤起了。他们将所描绘的主题的尺寸出人意表地进行扩放或缩小，或借用欧洲的写实手法将常理上不可能存在的形象如人眼所见般地描绘出来，这些绘画手法在江户时代后期的民间画师中十分流行。其中不乏视觉戏法和比拟两者兼用的作品。

当时通过长崎港进口的欧洲图书中，精巧逼真的风景、动植物铜版插画激起了日本人的好奇心。1787年（天明七年），有位叫作森岛中良[34]的兰学家出版了一部名为《红毛杂话》的书，内容素材来源于荷兰人，书中画有虱子、跳蚤、蠓虫、苍蝇、蚊子、蚂蚁、孑孓、啮虫等（图87），据说是司马江汉[35]用显微镜观察到的（实际上多为抄袭荷兰图书中的插图）。山东京传看到后第一时间把它们比拟成妖怪，原封不动地抄袭在自己的合卷本《松梅竹取谈》的插画（歌川国贞画）中，有"蚊

图87 《红毛杂话》插画 1787年

图88 《松梅竹取谈》歌川国贞插画 1809年

5 游戏心

子妖怪""跳蚤妖怪""虱子妖怪""孑孓妖怪"(图88),可谓虫子妖怪大狂欢。

葛饰北斋更是直接通过欧洲的博物书创造妖怪的新品种。泷泽马琴[36]作、北斋插图的读本[37]《椿说弓张月》中登场的狰狞猛兽鳄鲨(图89),则是取了威洛比(Francis Willoughby, 1635—1672)《鱼类图谱》(1686)中鱼头、眼睛(图90)和约翰斯敦(John Jonston, 1603—1675)《动物图谱》(1660年)中犀牛(图91)的皮肤,再将二者拼合在一起绘制而成。

据说长泽芦雪用显微镜观察桃里的寄生虫,然后将虫子放大画满整个屏风。他的一对黑白大小图屏风(洛杉矶艺术博物馆藏),满屏都是黑牛和白象,还分别配以白狗仔和乌鸦来衬托,让人目瞪口呆。北斋1814年(文化十一年)逗留名古屋期间,于寺庙院内众人注视之下,当场在120帖榻榻米大小(约200m^2)的纸上画了幅达摩半身像,用滑轮吊挂在半空让人欣赏,获得一片喝彩声。另一方面,北斋还具有超精细的画技,擅长在米粒上绘画。奇想画家曾我萧白也画有如《云龙图襖绘》(波士顿美术博物馆藏)此类的画,突出龙的形象,让人以为是怪兽。这种奇拔的情趣和夺人眼目的风雅传统由民间艺术家继承下来,加上他们自觉的经验主义观点和强调个性的态度,二者混合交融,诞生了新的游戏形态。

图89 《椿说弓张月》续篇卷1
葛饰北斋插画 1809年

图90 威洛比《鱼类图谱》 1686年

图91 约翰斯敦《动物图谱》 1660年

5 游戏心

明治以后——期待于漫画

如前所述,我们在日本美术的历史中考察了直至江户时代的、形式多变且贯彻始终的游戏(playfulness)形态。当然,日本美术的本质并非仅仅表现在这点上,但正如我们前面所看到的,日本美术的生命力源泉毫无疑问基于游戏精神之上。这种游戏性的谱系,以往没能开门见山地提出来,或许与日本人的心理有关,因为不愿承认自己国家传统中存在精神水平低下或不严肃的东西。

1868年(庆应四年),德川幕府的统治结束,日本人第一次直面西方近代文明,躁进且一门心思地去学习,美术领域也不例外。而日本美术传统培育的游戏精神,至今未能找到新的自我表现的舞台。

然而,日本人希冀在美术中找到生活的安慰、快活的笑语,这种心理恐怕至今未变。近来漫画在日本异常流行,每年有超过一亿册的漫画杂志和书籍出版,读者不光是孩子,更有大学生或30岁以上的漫画迷。不少人认为这种现象显示了年轻一代知识水平的低下,并深感担忧,而我却感觉到漫画中流淌着诞生了《鸟兽戏画》的日本艺术传统的血脉。

注 释

〔1〕 雪村（1492？—约1589），室町时代末期画僧，字周继。敬仰周文、雪舟画风，以独自特色成一家风格，擅长水墨画以及花鸟画、人物画。

〔2〕 说话：指的是民间传说的故事。

〔3〕 埴轮：古坟时代重现死者生前生活、安抚死者灵魂的安魂物，不施釉的素陶制品，排列在古坟外部。大致分为圆筒埴轮和象形埴轮，后者有房屋形、器物、人物和动物形埴轮等。

〔4〕 杉户绘：画在杉木门板上的绘画，题材多为花鸟画。养源院是位于京都市内与德川家族相关的名刹。

〔5〕 似颜绘：日语，通过绘画的方式，结合真人的相貌和心情而画出的接近真人的头像。

〔6〕 洲滨：日本庭园中，为模仿海岸风景，在水畔池边等坡度缓和的坡地上铺满砾石形成护岸的手法，也是庭园景观的重要构成要素。

〔7〕 染纸：日语，即色纸、彩色纸。

〔8〕 散书：日语，书写和歌时不按行跳跃空开或草体假名和平假名混杂，或淡或浓，或粗或细，书写风格洒脱飘逸。

〔9〕 花山院（968—1008），日本第65代天皇，即花山天皇的别名，在位期为984—986年。

〔10〕 滑稽画：日语"をこ絵"，注重讽刺、滑稽的戏画，是以线描为主的绘画。

〔11〕 出自平安末期的歌谣集《梁尘秘抄》，编者为后白河法皇，作于治承年间，即1180年前后。

〔12〕 拨无：佛教用语，意思是推开、顶回、不顾。道元在《正法眼藏》中使用过这个词。——原注

〔13〕 猿乐：杂技、魔术和滑稽等的曲艺杂耍表演，由奈良时代中国唐朝传到日本的散乐演变而来。

5 游戏心

〔14〕 六道绘:指反映地狱、饿鬼、畜生、阿修罗、人间、天道各界情景的绘画。

〔15〕 偃息图绘:春宫画,描写男女同衾的绘画。日语也称"枕绘""春画"。

〔16〕 五山:日本中世官寺制度制定的禅宗寺院的最高等级,有京都五山即五山之上的南禅寺,和天龙寺、相国寺、建仁寺、东福寺和万寿寺,及镰仓五山的建长寺、圆觉寺、寿福寺、净智寺和净妙寺。

〔17〕 可翁,生卒年不详。镰仓末期至南北朝时代画人,与默庵等人同为日本初期禅林水墨画的代表画僧。

〔18〕 默庵,生卒年不详。镰仓末期至南北朝时代佛教画师,与可翁等人同为日本初期禅林水墨画的代表画僧,有"牧溪再生"之誉。

〔19〕 明兆(1352—1431),室町时代前中期临济宗画僧。

〔20〕 颜辉,生卒年不详,南宋末至元代的画家。道释人物画名家,对之后的日本画师影响甚大。

〔21〕 光宗(1276—1350),《溪岚拾叶集》为光宗收集的天台宗故事和口授奥义以及自身思想和先人诸说的书籍。

〔22〕 似绘:日语,用细线条重叠勾画脸部特征,多具夸张成分,聊作消遣游戏。据说受宋朝人物画等的影响。

〔23〕 御伽草子:原为享保年间大坂某书肆《御伽文库》书名,"草子"为带插画的通俗小说。以后御伽草子成为此类小说的总称,种类繁多,包括恋爱、儿童、隐世、立身、神佛等题材,多为教训、启蒙、幻想等内容。

〔24〕 绘本:江户时代以绘画为主的通俗读物。

〔25〕 穆索尔斯基(Модест Петрович Мусоргский,1839—1881),俄罗斯作曲家。管弦乐曲《荒山之夜》为其代表作之一。

〔26〕 町人:江户时代住在城市的手艺人和商人。

〔27〕 铃木春信(1725?—1770),江户时代中期浮世绘师。以细身可爱、纤细表情的美人画博得人气,为套色浮世绘版画锦绘的诞生做出了决定性贡献,对之后浮世绘发展影响甚大。

〔28〕 锦绘：套色浮世绘版画，因色彩丰富、鲜艳似锦而得名。

〔29〕 曾我萧白（1730—1781），江户时代中期画师。水墨画技艺高超，画作予观者以强烈的冲击力，有奇想画师之誉。

〔30〕 长泽芦雪（1754—1799），江户时代画师，圆山应举高足。画作构图大胆、特写新颖，画风奇拔机敏，奇想画师之一人。

〔31〕 白隐（1685—1768），江户时期临济宗著名禅师。中兴临济宗，开创白隐禅一派。据说创作有万件以上宣扬禅宗教诲的禅画。

〔32〕 仙厓（1750—1837），江户时代临济宗古月派禅僧、画家。以禅味浓郁的绘画闻名。

〔33〕 山东京传（1761—1816），江户后期的通俗小说家、浮世绘师。

〔34〕 森岛中良（1756？—1810），江户时代后期的医生，除兰学家以外还是通俗小说家、狂歌诗人。

〔35〕 司马江汉（1747—1818），江户时代后期的西式画先驱画家、进步的市民思想家。

〔36〕 泷泽马琴（1767—1848），江户后期的通俗小说家，山东京传的弟子。

〔37〕 读本：江户时代的一种通俗小说，前期起源于近畿地区，后期在江户确立正宗地位。著名的有山东京传的《忠臣水浒传》，泷泽马琴的《南总里见八犬传》等。

6 神圣的风格、绳纹式风格

佛像所表现的日本式感情

前面我们谈了"装饰"美术后，紧接着谈了"无装饰"的美术。以此类推，在"游戏"之后，还应该涉及"正经"，具体来说就是以佛教美术为代表的"神圣的风格"。

本来，这本解读日本美术的书，主题应该是佛教美术。本书特地将"装饰"和"游戏"定为两个关键词，有关佛教美术，虽说在前面的"庄严"或"净土比拟"的语境中有所涉及，但最终被放到了后面来论述，不免有本末倒置之嫌。我绝非轻视佛教美术，这是毋庸置疑的。

神圣的表达净化我们心灵，严肃崇高的表达引导我们向善，这两个主题在日本美术中也很常见，不过大都集中在佛教美术领域。我们回想一下从6世纪飞鸟时代至13世纪镰仓时代的佛像以及诸多的佛画名作，便能得出这样的结论，在此无须赘述。

这里所展现的高度的精神性和样式美当然都得益于中国。佛教的造型始于印度，传入中国后得到发展，之后抵达朝鲜和日本。从这个意义上说，日本佛教美术不是独立的存在，而应

该理解成亚洲佛教美术大家庭中的一员。不过,这也并非意味着日本佛教美术是没有个性的存在。

岛国日本的佛教美术虽说不如云冈石窟佛像,缺乏宇宙性规模和纪念碑意义,但寄托在佛像身上敬虔的宗教感情值得重视,尤其是隐藏在佛像中天真纯朴的人类情感,对于现代日本人来说也是感到亲切的。兴福寺山田寺佛头开朗的面容、法隆寺梦违观音(图92)的淳朴无邪、兴福寺阿修罗像略带忧愁的少年表情……我们从这些佛像身上似乎能读到远古埴轮的"日式面容"——抒情的谱系。

怜爱的童形佛

据说人们做噩梦时,祈求梦违观音的话,噩梦会变好梦。不知这种信仰始于何时,但梦违观音确实长着一副梦中少女般的面相,让人相信她能够拂去现世的噩梦。

梦违观音的头部比例较大,纯朴无邪的长相看似少年又像少女,甚至像儿童。所谓童颜童身的菩萨和天人像流行于飞鸟时代后期至白凤时代,除梦违观音以外,还有许多童颜童身佛,如奈良金龙寺的菩萨像、法隆寺的六观音、法隆寺金堂天盖上的天人像(图93)等。

童形佛这种雕像类型多见于中国6世纪后半期北齐、北周时代的石刻佛像,在朝鲜见于新罗佛像,如南山三花岭的弥勒

6　神圣的风格、绳纹式风格

图92　观音菩萨立像（梦违观音）铜镀金　像高86.9cm　法隆寺藏

图93　天人像（附金堂天盖）　木雕彩绘　像高19.3cm　7世纪后半　法隆寺

三尊像（约644年）等。童形佛造型也来自中国，传到日本后备受喜爱，于是出现"对童形美的浓厚兴趣，直至发展到对少年青年清纯美的追求"（毛利，1983）。

　　白凤时代清纯天真的童形像到了天平时代置换成了更加成熟的写实性表现。然而，兴福寺的八部众・十大弟子立像的面容中似乎也能看出此前阿修罗像中少年的面影，甚至连古怪的迦楼罗像的容姿也不例外。可见白凤佛像所追求的童形美更是深入到了精神层面。"物哀"这个感叹词用在祈求佛像上，可谓恰如其分。

143

这样的童形表现谱系连绵不断，并延续到了后来的佛像和佛画上。我们能想到平安时代凤凰堂门绘上的来迎佛，人偶般的形象惹人怜爱。院政时代的耽美佛像和佛画偏好圆脸蛋，也讨人喜欢。典型的有松尾寺的普贤延命菩萨像和峰定寺的千手观音坐像（图94）。童形的稚儿文殊在中世深得民众的虔诚敬拜。随着时代推移，地藏菩萨的面容越发接近纯洁无瑕的儿童，在野花的装点下接受民众的信奉。而微笑的圆空佛更活脱像个童子。

自古日本人就对儿童抱有特别的宗教信仰。节庆祭祀时，

图94　千手观音坐像　木雕彩绘　像高 31.5cm　12 世纪　峰定寺

6 神圣的风格、绳纹式风格

人们常把儿童当作神与人之间沟通的桥梁，推选稚儿作为神灵的附体，人们对童形佛的敬虔和爱戴或与这种信仰有关。总之，日本美术的情趣性也通过童身来体现。

关于童形美表现，我想再次谈谈御伽草子绘的"稚拙美"。前面也曾提到，14世纪后，伴随着御伽草子文学的流行，对以御伽草子为文本的绘卷和插图册子的需求日益增加。为了迎合不断上升的需求，出现了大量用廉价颜料和偷工画法绘制的业余级别的绘本。16世纪中期，这种情况达到了顶峰，典型的例子就是《黄背草》（图95）。绘本内容是筑前国城主的儿子陪母亲外出寻找不辞而别、出家为僧的父亲，但途中母亲走失，城主儿子自己也决定出家。这是个悲哀的故事，据说作品是将流浪者希冀家庭团圆的愿望与净土信仰结合在了一起。长

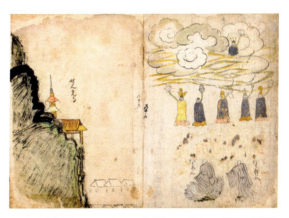

图95 《黄背草》 32.2×23.3cm（1页） 16世纪 三得利美术馆藏

32厘米、纵23厘米的薄薄的插图本上，画面朴素得几乎接近儿童画，但它以超乎想象的美感打动了很多人的心。这是个稚拙直接与高洁的神圣性相结合、无与伦比的美妙世界。可以想象，若是没有人认同这些画的价值，热爱它、保护它的话，就不会有传承今日的这一页页绘本。

人物像的表现手法

综上所述，表现崇高严肃之佛性的佛像，经过日本人感性的过滤后，带上了怜爱和抒情的表情。那么，是否日本美术最终未能把握更为积极开朗的人像表现，或者没能掌握比肩西方巨匠作品所呈现出的人像厚重感呢？事实绝非如此。

前面列举的天平佛像，恰如田中英道所述，即便作为人体雕像来看，其高洁的人性表现也当属世界一流。若说这些雕像缺乏雕刻的厚重感，那就看看运庆的雕刻吧。

运庆以制作佛像为其职业，是日本"佛师"[1]谱系中一位不可多得的、巨匠般的艺术家。以室町时代水墨画家作比较的话，或许就是雪舟。

1176年（安元二年），刚满20岁的运庆就制作了圆成寺的大日如来坐像（图96），按照密教仪轨雕刻密教的本尊，佛像的肢体和面相充满了青年特有的清纯朝气。雕像肌肉的表现柔和且富有弹性，这使我想起了第一次看到米开朗基罗的初

6　神圣的风格、绳纹式风格

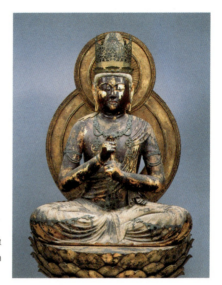

图96　运庆大日如来坐像
木雕漆箔　像高98.2cm
圆成寺

期作品巴克斯像（佛罗伦萨巴杰罗美术馆藏）时的印象。运庆天资聪慧，他晚年的作品兴福寺北圆堂本尊弥勒佛坐像，达到了精神性与雕刻性最佳结合的境界，当看到安置在本尊身后左右侧的无著世亲像时，似乎听见雕刻家在说"来吧，看看这个人"。

　　无著和世亲是4—5世纪的印度佛教学者，唯识派的创始人。运庆将他们置换成自己身边的常人形象来表现。作品大概是以某个特定的僧人为模特而创作的，既有生机勃勃的写实性特点又是充满力量的纪念碑式的作品。造型上，人物躯体魁梧健壮，犹如扎根于大地一般。

常有人指出，日本美术是平面的，缺乏立体感。也有人说日本人不擅长雕刻这种表现方式。但至少运庆的雕刻反击了这种批评。方才列举的作品，在世界雕刻史上也值得大书特书。东大寺南大门的哞哈二将像也是在运庆的指导下制作完成的，这在最近解体修理哞将雕像时，从雕像躯体内发现的资料中得到了证实。我有幸在哞将雕像解体修理时近距离观察了横卧着的雕像。这尊雕像体型庞大，而雕刻工匠不畏艰难，在1203年（建仁三年）仅花数月就创作完成，着实让我深感惊讶。可以说，这件雕像作品不仅在体积感上，更在纪念碑意义上大大提升了日本雕刻的可能性。

值得一提的是，运庆风格雕刻的体积感，来源于天平和贞观时代的雕刻。8世纪后期的造像，从唐招提寺金堂的卢舍那佛坐像到神护寺的药师如来立像，无一不是以充满张力的体积感为其特点。可以说，至少至13世纪前后，日本美术可以说是完全属于"雕刻"的。

仍可补充的一点是，在绘画方面也有充满体积感的例子。狩野永德创作的大德寺聚光院《四季花鸟图襖绘》，虽说用了水墨表现手法，但松树、梅树这些巨木的体积感表现得同样十分完美。

肖像雕刻是以充满威严的身躯表现真人的作品，良辨上人像（东大寺开山堂，11世纪初）便是其中的一例，这件雕像可以说是介于真人像与佛像之间的表现，而无着世亲像

6 神圣的风格、绳纹式风格

则是不折不扣的真人表现。另外，俊乘上人（重源）坐像（图97）很有可能也是出自运庆门派的作品。这件雕像左右眼微妙走形，脸颊憔悴，颈部布满深深的皱纹，驼背，这些都活生生地再现了现实中老人的真实形象，同时又是一件充满紧张感的造型作品，传递出毕生为东大寺复兴奔走的老人坚定不移的信仰力量。可谓扬弃了神圣性与写实主义（realism）的不可多得的真人造像。俊乘上人坐像之类充满敬虔宗教感情的真人像，在佛画和高僧画像中也有体现。如第2章中提及的《明惠上人树上坐禅像》（图14），表现了弟子眼中高僧的坐禅姿态，令人感动不已。

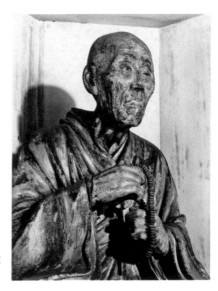

图97 俊乘上人坐像（局部） 木雕彩绘 像高82.6cm 东大寺俊乘堂

圣性与幽默

前面我们从敬虔的宗教感情、怜爱的抒情性、威严的人体表现等诸方面考察了日本的佛教美术。然而，类似于神圣佛像台座下涂鸦的这种自由奔放的游戏心影响到作品本身的例子，是否存在呢？

兴福寺北圆堂坛上供奉的四天王立像（791）中的持国天（图98）眼睛瞪得大大的，嘴角下拉，粗臂上撩，一副自命不凡的神态。这种活像青蛙般幽默的表情，在兴福寺运庆

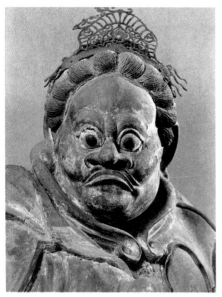

图98 持国天雕像（四天王立像之一，局部） 木芯干漆，漆箔，彩绘，像高136.6cm 791年 兴福寺北圆堂

6 神圣的风格、绳纹式风格

弟子康辨所造的龙灯鬼像（1215）上，以更具人性的幽默方式得到传承。这本是以滑稽配角烘托本尊圣性的手法。

同样的滑稽配角像在佛画中也能找到。著名的《释迦金棺出现图》中，大众见证释迦重生奇迹时的惊愕表情便是典型的例子。引佛进入幽默的殿堂，这种尝试在近代美术中更是多彩丰富。在论述游戏性的章节中提到的若冲《果蔬涅槃图》（图86）也是其中一例。圆空[2]、木食明满[3]的铊雕[4]之所以能抚慰人心，是因为作者将幽默寄托到了佛的微笑之中。白隐、仙厓的禅画创造了融圣性与民众的滑稽为一体的独特世界。

写实主义的问题

在说到重源像时出现过"realism"这个词语，一般译为"写实主义"，但实际上它指的是更宽泛的"现实主义"或"实在主义"（引据《新潮世界美术辞典》）。这个词语当作为其根源的"现实"（实在性）概念处于流动、"所在地不明"的状态时，意思自然变得含糊不清。但这里暂且将它单纯地理解为"将甚至一般不认为美的事物也作为对象，不将现实的主题理想化或模式化，而是忠实且细致地重现原样"。

中国美术重视对"真"的把握，这个所谓"真"不单是表面的形态，还意味着"造化之真"。在这点上，"真"是与

"气""气韵"同样的形而上的概念。为了把握这点,中国画论强调彻底的自然观察。通过中国画论我们了解到,实际上它与以往所说的写实主义紧密相关。事实上,中国美术一以贯之地具有强烈的写实主义倾向,这种传统历史悠久,比如秦始皇陵考古出土的公元前3世纪的兵俑(图99)给我们留下了深刻的印象。六千具等身大的塑像容貌各异,惟妙惟肖,甚至靴底下的防滑钉也如实地重现了出来。

通常来说,日本的绘画和雕刻缺乏写实主义。正如《宣和画谱》所评论的,"美"优先于"真",看看大和绘和南画就会相信此言不谬。例如,大和绘手法常将主题样式化至近乎

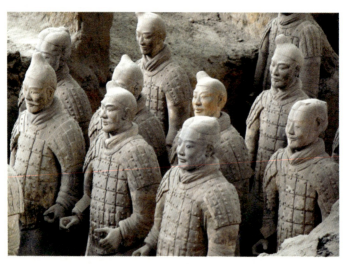

图99 秦代兵俑 约公元前210年 中国西安

6 神圣的风格、绳纹式风格

饰纹,南画竟然会把未曾目睹的中国风景当作作画题材。而另一方面,也有重源像这样的作品,把老丑的对象不加修饰地提升到圣性的高度来表现。尽管这件作品容貌表现的写实主义无疑来源于中国美术,但与崇高的精神性如此紧密结合的例子,即便在中国和欧洲也是十分罕见的。

抛弃在荒野的死人,尸体腐烂后遭动物吞食分解,佛典中把整个过程分为九个阶段,称为"九相",教化人们通过冥思"观想",放弃对肉体的执着,领悟无常以达到解脱。源信[5]在《往生要集》中,把这一过程解说得如亲眼目睹一般。与重源像同属13世纪初制作的圣众来迎寺本《六道绘》,其《人道不净相》(图100)一幅中,逐一描绘了这凄惨的情景。12世纪末的《地狱草纸》《饿鬼草纸》中,同样描述了阴森凄惨的光景,但凭借着幽默文笔舒缓了读者的紧张情绪,而《人道不净相》中却丝毫不见这种幽默。画家以冷酷的目光正视现实中的丑陋,可以说是名副其实的写实主义。但是,这幅图让人欣赏的可能还是画中的樱花和红叶吧。画中在暗示时间流逝的同时,表现了樱花和红叶飘零散落的无常。画中的樱花和红叶并非寻常娇艳的花木,它们与美女肉体溃糜的凄惨景象互相呼应,表现出一种令人恐惧的美丽。

肖像画在中国有个"写真"的别名,是写实主义的重镇,但它在日本又是如何的呢? 15世纪的《一休宗纯像》虽是小幅画像,但称得上是写实主义的杰作。山根有三曾对这幅画作

装饰与游戏：解读日本美术

图100 《六道绘》（人道不净相） 155.5×68cm 13世纪 圣众来迎寺

过这样的评价:"头发和胡须蓬松凌乱,不符僧侣的打扮,表情近乎流浪者般憔悴,眼神中带着沉闷的苦恼、阴郁的激情和犀利的讽刺。虽然外表看上去是个破戒僧人,但看一眼便会在心中挥之不去。这是幅直击心灵的出色的肖像。……我脑海里似乎浮现出了梵高自画像的眼睛。"(山根,1991)然而,这种精彩绝伦的写实主义并没有成为日本肖像画的传统,只不过偶一为之而已。到了江户时代后期,在西方写实主义的刺激下,渡边华山[6]的肖像画打开了人像画表现的近代化视野,但也仅止于此。之后人们心中萌发培育起来的经验主义倾向——眼见为实的态度,促使了18世纪圆山应举[7]写生主义的诞生,直至19世纪前期,出现了画尽一切目睹之物的葛饰北斋现实主义观点。但圆山应举的写生主义,大部分是与装饰相折中的产物,事实上他在肖像画方面几乎没留下任何作品。北斋的《北斋漫画》以出其不意、机敏的视角去捕捉人们生活中千变万化的姿态,给予了欧洲画家们别样的惊奇,但他自己也没有画过肖像画。发挥出这种逼真描写力的,倒不如说是他的读本插画以及锦绘《百物语》里登场的妖怪和幽灵等的"肖像"。

如此看来,虽说有令人瞩目的个别例子,但从整体而言,写实主义并非日本美术的中心课题。然而,也不必过分拘泥于写实主义这个词语,若将视线转向谢尔曼·李所尝试的"反映现实"的方向,就会找到丰富的例证。不论是自然还是人们的

生活，现实才是日本美术的肥沃土壤。《信贵山缘起绘卷》《伴大纳言绘词》中生动活泼的人物形象——所描绘的形式多样的惊奇、欢笑、悲哀这些人见人爱的漫画（caricature）——足以与同时代西方罗马风格艺术绘画中格式化强烈的朴素表达形成对照（图101）。这种幽默与充满生活感的风俗描写谱系，经历近世风俗画后，在北斋的世界得到传承。绘画中的风景，以至花草主题的工艺品也大胆地将自然样式化，但又无损其丰富的真情实感，原因就在于画家对现实中的自然怀有强烈的兴趣和热爱。

若说写实主义的前提是对对象进行冷静透彻的客观描述的话，那这正是日本美术的最不擅长之处，因为对对象的移情或

图101 《该隐和亚伯的供物》 约1080年 圣赛文教堂（Church of Saint-Savin-sur-Gartempe） 法国维埃纳省

对美的执着，常常会成为写实主义的阻碍。但这就是日本美术的魅力，它与充满人情味的欢乐可谓南辕北辙。

绳纹式风格

最后，要说的是"绳纹式风格"。

绳纹时代的土器和土偶出现在日本美术史概论的卷首还是不久以前的事情，以1952年的美术杂志《水绘》（1952年2月号）刊登冈本太郎的《绳纹土器论》为其开端。冈本开宗明义地写道："突然间看到绳纹土器粗犷、不协调的形态和饰纹，谁都会为之惊叹不已，尤其是鼎盛中期的土器可谓惊世骇俗，无以言表。"热血沸腾的前卫画家从传统中发现了出乎意料的超前卫的"四维"的表现世界，并热情地为之呐喊，也打动了当时刚踏入大学的我。

冈本太郎的这个"发现"，让那些认定日本美术是平面化和情绪化艺术，并因此不赞赏这种艺术的建筑家和美术家大开眼界。之后很长一段时期，"绳纹"一词对于在传统中寻觅现代课题启示的人们来说，起到了一种咒文般的作用。

在论述中，冈本把绳纹土器所表现出的令人惊讶的空间感归结为绳纹人的狩猎生活。而接下来的农耕文化造就的弥生土器，精巧严整的几何学整合性特点得到发展，相反，绳纹土器中已有的立体空间感却因此萎缩。毕竟从词源学来讲，几何学

在古希腊语中的原义就是丈量土地。冈本认为:"弥生土器中发展出来的平面性、对称性的形式主义,成为以后直至近世的封建农业社会产物——日本文化的决定性特征。"作家冈本以此为契机,否定了自己身上存在的弥生式风格,转而去绳纹中寻根溯源。然而,这种论点也导致了日本的造型文化中绳纹式风格与弥生式风格之对立图式的产生。

谷川彻三的论文《绳纹式原型与弥生式原型》(谷川,1971)尝试把这一图式作为"统一地把握日本美学谱系的一项工作假设"建立体系。谷川把绳纹式风格的属性假设为动态的、有机的、有生命感的、非合理的;而把弥生式风格假设为静态的、无机的、抽象的、合理的。前者是荒魂,后者是和魂[8]。绳纹式风格在美术史中有贞观佛,桃山障壁画,日光东照宫,濑户黑、志野、织部的茶陶,白隐的书画,北斋,等等;绳纹美的谱系与民众生活直接结合的有神乐面具、舞者的衣裳、绘马[9]、风筝画、楣窗"装饰"上的牡丹和唐狮子饰纹等。

以今天的眼光来看,这些论点或许需要做些修正。现在我们知道绳纹人的主食是植物,但也未必能够说绳纹土器显示的空间感并非源于绳纹人的狩猎生活。我们再看看谷川举出的"绳纹式风格"的例子,不得不说是较为随意的选择。而近些年考古学、人类学、植物学、民俗学等各领域都聚焦这个主题,其成果表明绳纹文化超乎我们的想象,达到了更为丰富的阶段,据说他们的生活习惯残留在日本文化中,尤其以东日本

6 神圣的风格、绳纹式风格

为中心留下了深刻的印迹。因此,可以说"绳纹式"这词语依然有效。梅原猛在他近期的论文《再论万物有灵论》中说道,信仰树木和蛇的万物有灵论是生活于茂密森林中绳纹人的原始思想,之后才持续传播到神道、佛教以及民间信仰中(梅原,1989)。

近期雕刻史领域里,井上正针对贞观雕刻提出了崭新的见解(井上,1986)。井上集中观察了归类在贞观雕刻的一木造[10]素木雕像,这些区域性作品此前并不受重视。它们的共同特点是每件作品风格不同,否定左右对称,相貌特异,衣纹表现不同寻常,极端地强调体积感,等等。井上认为,这些特点并非显示雕刻技法上的不成熟,而是有意识的灵威表现,即有形的佛依附在无形自然神的依附物——灵木上显形的神佛习合思想,而传播这种特异作风的正是行基[11]和他的团体。结果,以前误认为是9世纪或10世纪的作品,经井上的考证后,统统提前到了行基布教时代的8世纪前期。

井上的这种颠覆性观点引起了部分年轻学者的强烈兴趣,但大部分人对此好像不知所措。但是,井上的兴趣在于接近"绕过感觉性(美的规范),并试图直接表现精神的作者的内心",而不单单作为一个个人感兴趣的问题解决了事。总之,井上无疑对发掘埋没在日本美术史底层的"绳纹式风格"起到了投石激浪的作用。

同谷川的选择一样,我的喜好或许也有些随意放肆,北斋

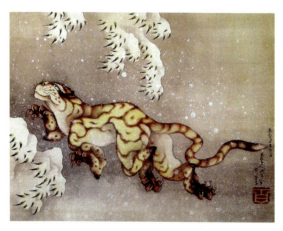

图102　葛饰北斋《雪中虎图》　39.3×50.5cm　1849年　麻布美术工艺馆藏

晚年作品表现出一种类似"爬虫类"的令人不快的蠕动感，我却很感兴趣。比如北斋的《西瓜图》中，吊在空中的西瓜皮，显现出奇怪的蛇行般弯曲状；他去世那年画的《雪中虎图》（图102），老虎简直就像蛇那样弯曲着身体穿行在画面中——从中我们感受到了北斋身上流淌着的万物有灵论的血脉。

注　释

〔1〕　佛师：制作佛像的工匠、即佛像雕刻师。
〔2〕　圆空（1632—1695），江户时代前期的修验僧、佛像雕刻师、诗人。尤以风格独特的"圆空佛"木雕佛像闻名。

6 神圣的风格、绳纹式风格

〔3〕木食明满(1718—1810),江户时代后期僧人。45岁时受木食戒,即避火食、肉食,仅以草木果实和根叶为食的修行,发愿造千体佛像而行脚日本全国,留下了许多朴素圆满相的木雕佛像。

〔4〕铊雕:作品上留有刻刀痕迹的木雕佛像。

〔5〕源信(942—1017),平安中期的天台宗僧人。《往生要集》奠定了日本净土教的基础,同时给日本文学、艺术以许多影响。

〔6〕渡边华山(1793—1841),江户时代后期武士、画家。师从谷文晁等学习南画,擅长肖像画等。

〔7〕圆山应举(1733—1795),江户时代中后期画师。"圆山派"鼻祖,影响持续至近现代京都画坛,重视写生、平易亲近的画风为其特色。

〔8〕荒魂、和魂:指日本神道信仰中神的不同灵魂。

〔9〕绘马:为祈祷神灵保佑,作为还愿供品的小木板绘画。由古代以马敬神风俗演变而来。

〔10〕一木造:雕像的主要部分用一根木材雕刻而成。

〔11〕行基(668—749),奈良时代僧人。他不遵守朝廷对寺院和僧人的行为规范,直接向近畿等地的民众和豪族宣讲佛教,并救济贫民和从事社会公益事业。

结　语

以上我分 6 章考察了日本美术的结构和发展，其中虽然包含相悖的性质，但整体上有机统一。日本美术的特色在于感觉性和情趣性，这种特色的典型便是装饰和游戏——本书中我想特别强调的正是这一特色。这里所说的装饰和游戏，并非现代合理主义、能率主义生活中被不当矮化了的装饰和游戏，而是与文化根源密切相关的装饰和游戏。

在论述装饰的第 3 章中，按理说应该涉及有关日本美术的色彩问题，再深入挖掘一下 12 世纪绘卷中有充分表现的时间特色，或包括表现四季在内的时间与空间的关系。井上充夫在《日本建筑的空间》（1969）中清晰地考证了日本建筑空间的整个发展过程——从实体性倾向强烈的雕塑性结构，过渡成绘画性结构，并逐渐发展空间性要素，最终获得行为性空间结构。这一过程如何与绘画空间表现的发展相啮合？这个课题也值得一试。但本书至此已没有余力去论及这些课题了。其他还有诸多遗留问题，只能就此搁笔。

探索日本美术的特性比想象中要难，首先与中国美术的关联问题总是挡在前面。但是，我可以自信地说，日本美术的

体质并没有脆弱到一旦抽去与中国美术的共同点就不存在的地步。

但若要问日本美术是否是中国美术的优等生，也就是师从于中国美术这位伟大的导师，不断接受导师的恩惠，并正确理解和遵守了导师的教诲，那倒也并非如此。迫不及待地盼望着来自大海对岸的新东西，欣喜地接受这些新东西，但同时把这些和自己的生活环境、对事物的见解合在一起，然后按自己所需随意地改变它，有时甚至把它改变成讽刺性的模仿画。靠着这种天真无邪的好奇心和灵活的应用能力，非但没有使日本美术成为中国美术的亚流，反而起到了对中国美术的补缺作用。不拘泥于纯美术与应用美术之间的区别，积极在美术中追寻"感觉的乐趣"，这也有助于日本美术独特性的培育。

从19世纪后半叶经历西欧文明大潮洗礼以来，这种美术的"触发型的创造性"（菊池，1984）是如何发挥作用的呢？遗憾的是，相比科学技术领域的成功，美术领域虽然历经苦战，但结果并不令人满意。若要在这里分析其理由，实在是太过沉重的课题。我在这里只能这样说，日本美术在命运中遇到西方近代"纯美术""艺术家"的理念并"皈依"它们，这本身就是苦难的开始。

总之，在写完这本书时，一直在乎日本美术固有价值的我，又有了重新的认识。我期待新日本美术论的出现，通过抛弃独善其身的民族主义的日本美术论，与整个亚洲美术沟通，

进而与整个世界美术交流——好比无视国界自由来去的云气，在丰富的"形之世界"往来交流，在此基础上以全球性的大视野来思考"日本式风格"。同时，我也衷心期待会出现以同样的大视野思考的"中国美术论""韩国美术论"，甚至能够涵盖以上这些的"亚洲美术论"。

参考文献
（以正文中出现的顺序排列）

序　言

被称为"从欧洲洒落下来的欧洲"的爱尔兰，知名度并不高，近年却因为所传承的凯尔特装饰美术之异端美受到世人瞩目。例如，鹤冈真弓的『ケルト——装飾の思考』（筑摩書房，1989）针对凯尔特美术与绳纹美术间共同的"焦虑的生命"之比较是个十分有趣的课题。

Binyon, Lawrence, *Painting in the Far East* /《远东的绘画》，1908年初版，1934年修订版。劳伦斯·宾雍任大英博物馆馆员时曾致力于中国和日本的绘画、版画的收集、研究和介绍。这本优秀的著作不偏不倚地论述了中国美术、日本美术各自特点和两者的关系。他接着说道："对他们（日本）而言，中国是古典之地，从中他们不仅学习了方法、材料和意匠的原理，而且还吸取了无限的主题和题材。"

户田祯祐「美術史における日中関係」『美術史論叢7』東京大学文学部美術史研究室，1991。

多田道太郎『しぐさの日本文化』筑摩書房，1972（角川文庫，1978）。

第1章 何谓日本美术

关于本章，参阅辻惟雄『日本美術の表情——「をこ絵」から北斎まで』角川書店，1986。

大岛清次『ジャポニスム』美術公論社，1980。

Fenollosa, Ernest, *Eochs of Chinese and Japanese Art*, NewYork, Dover Press 1963（1912初版）。日文版有有贺长雄译『東亜美術史綱』（1921）、森东吾译『東亜美術史綱　上・下』（東京美術，1978、1981）。

Warner, Langdon, *The Enduring Art of Japan*, NewYork, Dover Press 1952. 寿岳文章译『不滅の日本芸術』朝日新聞社，1954。

Lee, Sherman E., *Japanese Decorative Style*, 1961; id.*Reflections of Reality in Japanese Art*, 1983. 这两册书是谢尔曼·李担任克利夫兰艺术博物馆馆长时举办的展览会图录。

源丰宗『日本美術の流れ』思索社，1940。

第2章 美丽的自然

冈崎义惠「"をかし"の本質」『美の伝統』弘文社，1940。

第3章 "装饰"的喜悦

增渊宗一「装飾」『講座美学2』東京大学出版会，1984。另，关于本章参阅辻惟雄「かざりの奇想」『奇想の図譜』平凡社，1980。

泷精一「日本美術の特性」『瀧拙庵美術論集日本編』，座右宝刊行会，1943。

关于风流，参阅冈崎义惠「風流の思想」『日本芸術思想』第2卷上・下，中央公論社，1947，1948。

关于长安上元节的灯节庆典，参阅『世界の歴史 4・唐とインド』，1968，第380页以下各页。其中称聚集有美丽歌女、舞女的长安妓楼为"风流的薮泽"。

卫藤骏「平安工芸のシンボリズム」『絵画の発見』（イメージ・リーディング叢書）平凡社，1986。

郡司正勝『風流の図像誌』三省堂，1987。

Gombrich, E.H., *The Sense of Order—a Study in the psychology of decorative art*, Oxford, Pbaidon Press 1979, 110–113。贡布里希在这本书的第2章"作为艺术的装饰"的结尾处（62页）写道：19世纪的设计之争（使日本的装饰美术的不对称也成为了其对象），在经历了20世纪抽象美术崛起的冲击，现今装饰已不再被视为低俗，而到了难以区分纯粹美术与应用美术的阶段。接着他说："但是，两者之间依然存在决定性的不同。这是功能上的差异（以下省略）。"贡布里希对"功能"差异的表述并不充分。

第4章 "无装饰"的审美意识

服部幸雄「「飾る」コスモロジー」『WAVE6・バロック——過剰の美学』ペヨトル工房，1986，3。

宮崎市定『中国史 下』岩波書店，1978，370頁。

李御宁『「縮み」志向の日本人』学生社，1982（講談社文庫，1984）。

福永光司『中国文明選 14・芸術論集』朝日新聞社，1971，11 頁。

米泽嘉圃「長谷川等伯筆松林図の画風について」『國華』814，國華社，1960。

立原正秋『日本の庭』新潮社，1977（新潮文庫，1984）。

广末保『もう一つの日本美』（美術選書）美術出版社，1965，130–138 頁。

第 5 章　游戏心

关于本章，参阅辻惟雄「遊戯者の美術」『講座日本思想 5・美』東京大学出版会，1984。

矢部良明「やきものの既知と未知——縄文時代からのメッセージ」1–5（『目の眼』125–128）里文出版，1989，6–12。

源丰宗「日本美術の非三次元性」『美術講演会演録 1』鹿島美術財団，1987。

第 6 章　神圣的风格、绳纹式风格

毛利久『仏像東漸』（法蔵選書）法蔵館，1983。

山根有三『ふたつの利休像について』（神陵文庫），1991。

冈本太郎「縄文土器論」『みづゑ』558，1952，2。

谷川彻三『縄文的原型と弥生的原型』岩波書店，1971。

梅原猛「アニミズム再考」『国際日本文化研究センター紀要・日本研究 1』角川書店，1989。

井上正『古仏——彫像のイコノロジー』法蔵館，1986。

结　语

井上充夫『日本建築の空間』(SD 選書) 鹿島出版会，1969。

菊池诚「日本型創造力の秘密」『文藝春秋』1984，3。

索 引

安藤广重 22
八大山人 98，99
白隐 131，151，158
《百鬼夜行绘卷》 121
百济 103
《伴大纳言绘词》 11，109，111，156
北宋的水墨画 22
《北野天神缘起绘卷》 31
本阿弥光悦 64，125
本来无一物 76，77
比拟 48，49，51，53，67，77，88，109，130，131，133，134，141
边境美术 序言2
俵屋宗达 64，88，105，125，128，129
兵俑 152

滨洲 43
波斯美术 42
《泊宅编》 47
布鲁诺·陶特 7
残山剩水 83
曾我萧白 135
茶陶 124，158
禅 12，74，76，86，96，97
长谷川等伯 32，84，85，117
长谷川等伯门派 32
长屋王宅邸遗址 106，107
池大雅 86，130
纯粹美术 38，68
大和绘 18，22，47，54，105，117，121，125，152
大和绘屏风 1，54
大名茶 80
《地狱草纸》 111，153

地藏菩萨　144

东亚美术　6

董源　22，24

都久夫须麻神社　58

对称　42，65-68

《饿鬼草纸》　153

厄内斯特·切斯诺　2，3，5，36，37

恩内斯特·芬诺洛萨　4，6，8，12，37

法隆寺金堂　106

法隆寺金堂天盖的天人像　142

法隆寺梦违观音像　142

非对称　46，87，102

非正式（场合）　78

风趣　30，108

风雅　43，44，50，52-54，58，63-65，67，68，74，76-82，86，108，112，123，135

峰定寺千手观音坐像　144

佛教　76

佛教雕刻　104

浮世绘　17，130

感觉的乐趣　164

感伤性　9，11，14，33

冈本太郎　157，158

冈仓天心　4，5，12，95，97

高山樗牛　4

歌舞伎　65，73，74，130

葛饰北斋　4，33，67，135，155

工艺　68

贡布里希　67

古田织部　77，124

谷川彻三　158

桂离宫　73，80

过差　44，51，65，67，91

寒酸　77

和物　124

虎仔渡河　88

滑稽画　109，117，126

会所　51，52，54

绘画　68

机关装置　112

伎乐面具　104

江少虞　37

索 引

井上正 159

《净琉璃绘卷》 65，89

净土 32，45，48，52，91，123，141，145

久隅守景 28

酒井抱一 20

俊乘上人（重源）坐像（东大寺） 149，153

《看闻御记》 52，53，119

客厅装饰 51，52，54，91

枯山水 86，87

兰登·华尔纳 12，13，33

劳伦斯·宾雍 2，64

老庄 98

李朝陶瓷 100

李成 22，24，34

李嵩 24，26，34

梁楷 27，28，83

料纸装饰 45，108

流水片轮车螺钿莳绘手匣 48

六道绘 111，153

龙安寺 86-88

芦穗莳绘鞍、镫 58

路易斯·贡斯 4

罗马风格艺术绘画 156

螺钿 37，47

螺钿莳绘 47-49

漫画 2，111，117，137，155

梅原猛 159

梦违观音→法隆寺梦违观音像

弥生土器 39，157，158

妙喜庵待庵 79，82

民画→朝鲜民画

民艺 12

《明惠上人树上坐禅像》 28，149

明兆 116，117

模仿 序言2

墨戏 114

默庵 114

木食明满 151

牧溪 26，27，83，84，95，117

南画 86，130，152，153

南宋山水画（绘画） 27，84

南宗画 130

《男山（石清水）八幡曼荼罗图》

10

《鸟兽戏画》 107，109，113，117，137

鸟羽僧正 113，119

浓绘 56

派头 65，67

平等院凤凰堂 45

《平家纳经》 45

屏风画 20，47

婆娑罗 51，53，56，67，91

奇异 56，64，65，67，123，124

绮丽孤寂 80

千利休 77-82

秋草 14，19，20，28，49，59

去除的美学 79，87

日本趣味 7

日光东照宫 59，73，158

赛画 107，108

《三十六人家集》（西本愿寺本）46，108

色情 112-114，120

森岛中良 133

山东京传 133

扇面画 47

上杉谦信 57

神道 12，159

绳纹美术 40

绳纹人 18，38，157-159

绳纹时代 40，97，157

绳纹式风格 141，157-159

绳纹土器 18，38，39，102，157，158

莳绘 2，37，45，47，105

矢代幸雄 7-12，14，17，18，33，67

似绘 120

狩野永德（1543—1590）35，56，58，71，123，148

司马江汉（1747—1818）134，140

宋代山水画 20

宋徽宗 1，2，81

苏莱曼大帝 63

素朴样式 121

《随身庭骑绘卷》 120

索 引

唐代美术 序言4，42，43，46

唐物 50-52，58，77，124

唐物庄严 51，52，77

唐招提寺金堂梵天像 106

天平人 42，105

铜版插画 133

童形佛 142，143，145

头盔 63，64，124

涂鸦 105-108，150

歪斜 80

万物有灵论 67，159，160

《万叶集》 36，75，76

威廉·安德森 4

尾形光琳 4，37，68

文人画 11

物哀 11，18-20，22，30，76，108，143

《溪岚拾叶集》 119

仙厓 131，151

闲寂 22，74，80-82

闲寂茶 60，77-80，82，124

闲寂风雅 81，82

闲寂居所 76，78

现实主义（写实主义） 4，13，149，151-157

乡土 76

相阿弥 26

象征性 9，11，14，48

肖像画 120，153，155

消遣 86，88

写实 24，67，68，97，109，114，117，133，143

写实性故事样式 97

谢尔曼·李 13，95-97，104，109，116，155

新罗佛像 142

《信长公记》 56

《信贵山缘起绘卷》 11，109，110，156

《宣和画谱》 1，3，36，37，152

雪村 95，96，117

亚洲佛教美术 142

岩佐又兵卫 65

颜辉 116

偃息图绘 113，119，130

《一遍圣绘》 20

伊达政宗 63

伊势神宫 74

伊藤若冲 67，99，132

异国趣味 60

逸品画风 98，99，114

印度（笈多王朝）佛教美术 42

印象性 9，10，14

应用美术 37，164

幽寂 22，28，74

游戏 95，163

游戏性 95，99，102，114，117，132，137，151

余白 82-86，88，89，91，114，128

玉涧 83

御伽草子 89，121，145

圆空 151，160

圆空佛 144

圆山应举 155

《源氏物语绘卷》 19，108

远东国际样式 97，104

运庆 146-150

《泽千鸟螺钿莳绘小唐柜》 47

障壁画 31，158

真 37，151，152

正仓院 40，42，58，105

正式 63，78，79

埴轮 102，114，142

植物纹 58

稚拙美 145

《中殿御会图》 120

中国绘画 22，26，95，117，130

中国美术 151-153，163，164

中国文人 2，37，76，82

中国文人画 130

中世风雅 53

重源像→俊乘上人坐像

邹复雷 126

庄严 40，45，51，52，77，123，141

装饰 36，38，39，56，67，82，163

索 引

装饰古坟 40

装饰美术 2,3,37,38,42,
46,49,54,57,67

装饰性 9–11,13,14,37,38,
40,67,95,97

装饰性自然 67

装饰样式 42,68,95,97,107

装饰长刀 47

坠饰 130

紫禁城 54,60,82

佐佐木道誉 51,56,58,123

《作庭记》 87,88

日本历史年表

*本年表时代主要依据日本美术史划定，与通常的日本历史年表存在不同。具体请参阅辻惟雄著东京大学出版会刊《日本美术的历史》（中译本《图说日本美术史》，生活·读书·新知三联书店）

分期	时代	起止
上古	绳纹时代	公元前13000—公元前300
	弥生时代	公元前300—300
	古坟时代	300—700
古代	飞鸟时代	538—645
	白凤时代	645—710
	奈良时代	710—794
	平安时代	794—1192
中世	镰仓时代	1192—1333
	南北朝时代	1336—1392
	室町时代	1336—1573
近世	桃山时代	1573—1600
	江户时代	1603—1867
现代	明治时代	1868—1912
	大正时代	1912—1926
	昭和时代	1926—1989
	平成时代	1989—2019
	令和时代	2019—